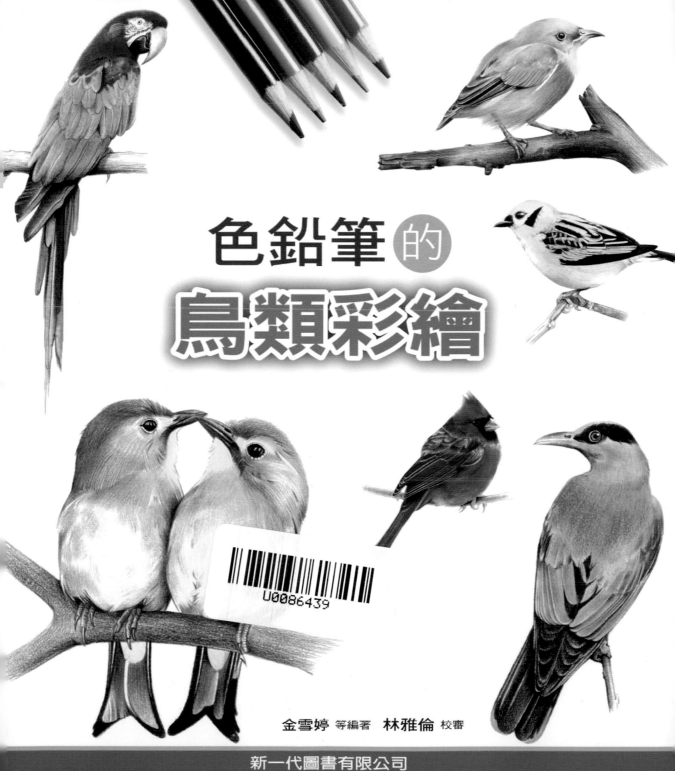

色鉛筆 的
鳥類彩繪

金雪婷 等編著　林雅倫 校審

新一代圖書有限公司

自然界中的鳥類以其特有的姿態展示獨特的魅力，譜寫著神奇的生命樂章。它們的存在使大自然充滿生機和活力，使人類的生活更加充實豐富。本書透過各種繪畫技法，以自然中的鳥類為基礎，創造出一個色彩斑斕的鳥類世界。透過本書，不僅可以學到如何繪製鳥的基本輪廓，包括頭部五官、亮麗的羽翼、身體姿態、伸展的翅膀等，還可以學習透過描繪自然場景和各種自然元素來提升繪畫效果，如樹木、樹樁、花卉、蘆葦等。

　　本書藉由26幅繪畫作品的逐步示範，使讀者透徹瞭解不同場景及各種鳥類的詳細畫法。

國家圖書館出版品預行編目(CIP)資料

色鉛筆的鳥類彩繪 / 金雪婷等編著. -- 初版. -- 新北市：
　新一代圖書, 2014.07
　　　面；　　公分

　ISBN 978-986-6142-46-8(平裝)

　1.鉛筆畫 2.動物畫 3.繪畫技法

948.2　　　　　　　　　　　　　　103012881

色鉛筆的鳥類彩繪

作　　　者：金雪婷 等編著
發 行 人：顏士傑
校　　審：林雅倫
編輯顧問：林行健
資深顧問：陳寬祐
資深顧問：朱炳樹
出 版 者：新一代圖書有限公司
　　　　　新北市中和區中正路908號B1
　　　　　電話：(02)2226-3121
　　　　　傳真：(02)2226-3123
經 銷 商：北星文化事業有限公司
　　　　　新北市永和區中正路456號B1
　　　　　電話：(02)2922-9000
　　　　　傳真：(02)2922-9041
印　　刷：五洲彩色製版印刷股份有限公司
郵政劃撥：50078231新一代圖書有限公司
定　　價：320元

繁體版權合法取得‧未經同意不得翻印
授權公司：機械工業出版社
◎ 本書如有裝訂錯誤破損缺頁請寄回退換 ◎
ISBN：978-986-6142-46-8
2014年8月初版一刷

前　　言

　　色鉛筆教室開課啦！那些花花草草、日常用品，朋友們是不是有點畫膩了呢？那就換換口味吧！看了這些羽色豔麗、樣子可愛的小鳥，是不是覺得心都要萌化了呢？那麼就來進入不一樣的彩鉛鳥世界吧！

　　不管你是繪畫高手，還是剛入門的繪畫菜鳥；無論你喜歡臨摹還是喜歡原創，本書都會為每位色鉛筆愛好者呈現出一個奇妙的、充滿創意的彩繪世界。彩色鉛筆有著神奇的親和力，當人們走進彩繪世界時，深藏於內心某個角落的小小幸福便會被喚起，空氣中似乎充滿了美好的畫面。一切都仿佛變得像童話般美好。在這裡，隨著step by step的教學方式，你只需在普通的白紙上輕鬆地揮灑幾筆，就可以勾畫出一個可愛生動的彩色圖片。

　　參與本書編寫的人員包括牛雪彤、趙芮、楊紹男、張蜜蜜、呂貝、孫松、李晉遠、王萌、劉紅偉、魏盼盼、金雪婷、葛偉然、張觀政、張亞傑、母春航，在此一併致謝。

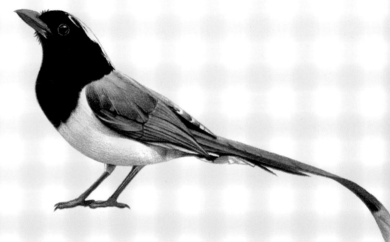

目錄

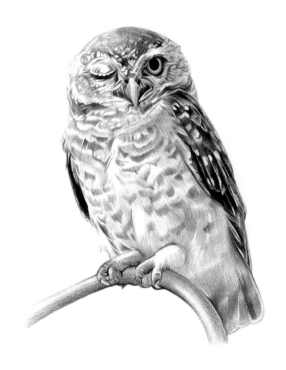

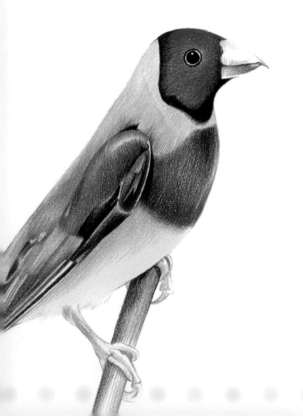

第5章　嗓音悅耳的歌唱家

第6章　色彩斑斕的藝術家

附錄　動手製作明信片

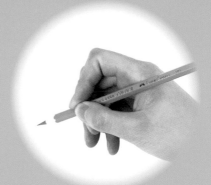

第1章

色鉛筆的相關介紹

色鉛筆相關工具介紹

　　色鉛筆是最基本的繪畫工具，此外還包括橡皮、可塑橡皮、美工刀等常用工具。由於紙張有厚度、紋理、色澤等不同，因此紙張也有許多選擇。其他的輔助工具還有夾子、圖釘、膠帶等。

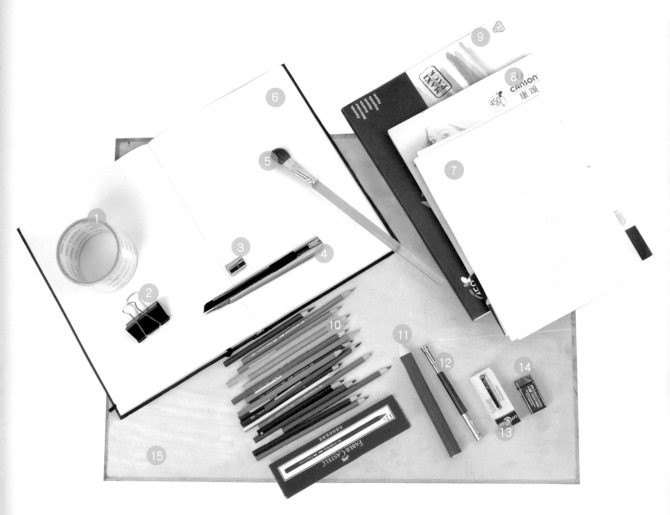

1.透明膠帶　　2.夾子　　3.削鉛筆器　　4.美工刀　　5.水粉筆　　6.速寫本　　7.描圖紙　　8.素描紙

9.水彩紙　　10.色鉛筆　　11.紙筆　　12.鉛筆加長器　　13.橡皮　　14.可塑橡皮　　15.畫板

色鉛筆的種類

　　彩色鉛筆分為兩大類：非水溶性色鉛筆和水溶性色鉛筆。其中，非水溶性色鉛筆分為乾性色鉛筆和油性色鉛筆。水溶性色鉛筆又叫水性色鉛筆。

水溶性色鉛筆

　　不蘸水時，可視為一般的彩色鉛筆，用來繪製線條和上色，繪製的線條碰到水就會慢慢化開，顏色如同不透明水彩一樣，最適合表現混色效果和層次感。

非水溶性色鉛筆

　　含蠟較多，顏色變化較少，不適合繪製精緻的插圖，可用於草圖及線稿的繪製；可根據不同力道表現出不同的繪畫效果。

色鉛筆的顏色

在對色鉛筆的種類有所瞭解之後，還需要認識色鉛筆的顏色。色鉛筆的顏色種類非常豐富，不同顏色可以畫出不同感覺和風格的畫面。許多顏色的名字都來源於自然界，這使得繪畫出的色彩更加貼近自然。

色鉛筆的色標

鴨黃	檸檬黃	鵝黃	秋黃	琥珀黃	栗黃
杏黃	昏黃	棕黃	棕黑	棕栗	
杏紅	橙黃	橘紅	朱紅	丹砂	大紅
深紅	洋紅	棗紅			
粉紅	緋紅	桃紅	玫瑰紅	酒紅	絳紅

丁香紫　　雪青　　紫棠　　絳紫　　黛紫

水藍　　天藍　　湖藍　　藍靛　　深藍　　普藍

青藍　　藏藍

柳黃　　黃綠　　嫩綠　　蔥青　　柳綠　　草綠

翠綠　　青綠　　深綠　　松綠

銀灰　　中灰　　墨灰　　烏灰　　暗灰

紙張的選擇

　　想要畫出漂亮的作品，除了慎重選擇色鉛筆之外，紙張的表面紋理及顆粒也會影響作品呈現的質感。一般來說，只要是表面帶有紋路的紙張，都可以拿來畫色鉛筆；從水彩紙、色粉紙到一般圖畫紙，也都適合用於色鉛筆。但表面過於光滑的紙張，如西卡紙等，因色鉛筆難以附著、混色，因此不在考慮之列。可以依照自己的需求及作畫風格選擇合適的畫紙繪畫，但不同紙材其圖畫的質感也不同。

素描紙

　　紙張較厚，表面粗糙容易上鉛，耐磨擦。

波紋紙

　　紙張較薄，吸墨快，有粗糙的紋理。

白卡紙

　　紙張堅挺厚實，表面平滑，外觀整潔。

牛皮紙

　　拉力強，表面光滑，紙質堅韌，呈黃褐色，很像牛皮。

銅版紙

表面比較光滑，強度較高，抗水性佳。紙張厚薄均勻。

水彩紙

吸水、較厚，表面有圓點形的凹點。圓點凹下去的一面是正面。

啞粉紙

又稱「無光銅版紙」，與銅版紙相比，不太反光，表面比銅版紙更細膩。

膠版紙

紙張伸縮性小，吸收性均勻，平滑度好，抗水性能強。

削筆方法

由於筆芯有粗細的差異，因此繪畫時要先用美工刀削尖、再進行繪製。

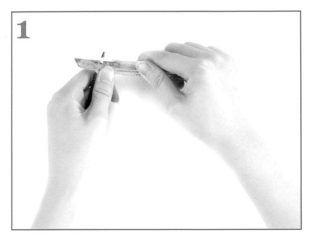

鉛筆刀與鉛筆呈60°角，均勻有力地向下削，削完一刀後、轉動一下鉛筆再削，如此反覆，直到露出鉛芯來。削筆時，應注意力度一定要適中，不要過猛或過輕。

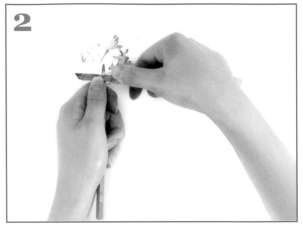

鉛筆露出的筆芯長短要適中，因為太短不易於使用，而太長又容易折斷。

等到鉛筆鉛露出足夠長度之後，再以刀片慢慢削尖鉛筆的鉛頭。

鉛筆頭要注意上粗下細，這樣的鉛筆既好用又堅固；手工削筆的好處在於一可以自由拿捏筆尖的尖銳程度。

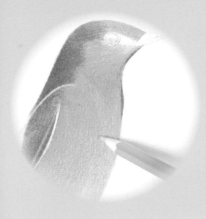

第2章

色鉛筆的相關技巧

拿筆姿勢

豎握拿筆

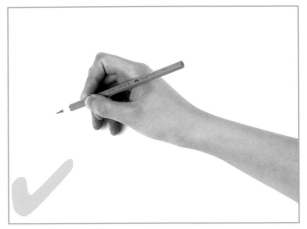

食指與拇指的端部輕握筆桿，離筆尖約3cm，中指的第一指節抵住筆桿，無名指和小指自然彎曲墊在下面，筆桿上部靠在食指根部的關節處，筆桿與紙面保持45°至50°角。

橫握拿筆

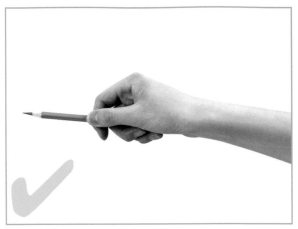

筆桿放在拇指、食指和中指的三個指梢之間，食指在前，拇指在左後，中指在右下，食指應較拇指低些，指尖應距筆尖約3cm。筆桿與作業本保持60°角，掌心虛圓，指關節略彎。

拿筆過短

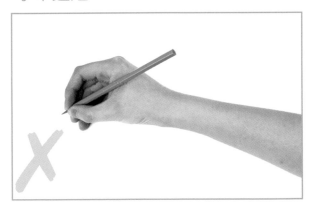

不利於表現筆觸和線條，也不利於表現線條的輕重變化。

拿筆過長

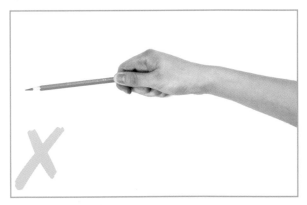

不利於控制用筆的力度，也不利於筆觸的表現和線條的排列。

塗色

依據形體結構安排組織繪畫的排線方式，透過線條排列的輕重虛實，表現物體的形狀和質感。

淺的疏密

透過線條的疏密排列，使顏色產生深淺的不同變化；密集的線條使得顏色不斷加深，鬆散的線條使得顏色不斷減淡；運用線條的此一特性進行塗色，可增強畫面顏色的層次感。

單一的塗色形式

| 橫向排線 | 豎向排線 | 斜上排線 | 斜下排線 |

| 右傾弧線 | 左傾弧線 | 橫向弧線 | 豎向弧線 |

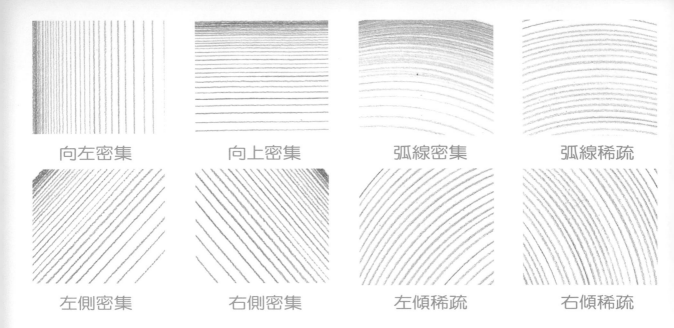

向左密集　　　　向上密集　　　　弧線密集　　　　弧線稀疏

左側密集　　　　右側密集　　　　左傾稀疏　　　　右傾稀疏

多樣的塗色形式

使用幾種線條進行交叉、層疊、漸變等不同的繪畫形式，可以組合出多種多樣的塗色方式。

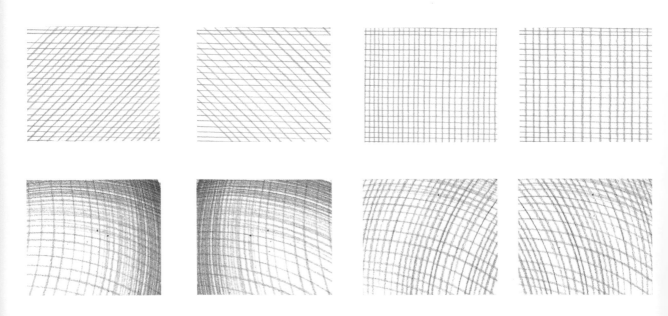

色鉛筆的顏色混合

色鉛筆的顏色混合是運用彩色鉛筆排列出兩種不同的色彩，使這兩種不同的色彩進行重疊的混合而產生的另一種新的顏色，混合後的顏色可以豐富畫面的色彩感。

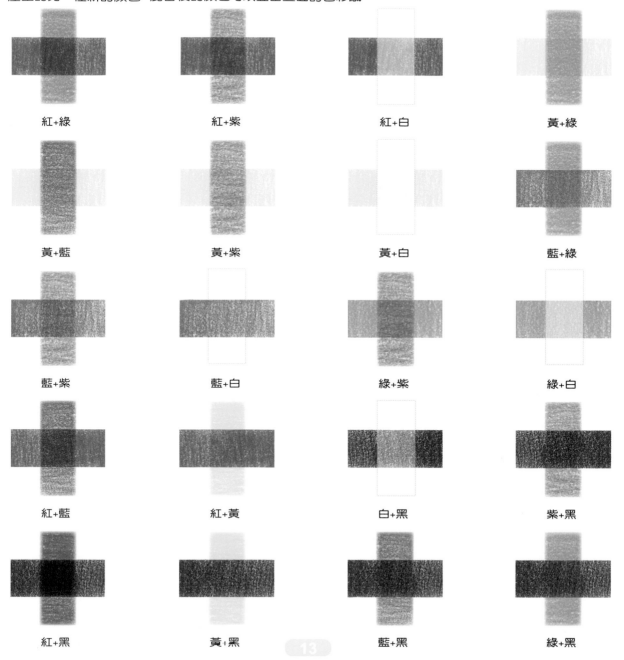

紅+綠	紅+紫	紅+白	黃+綠
黃+藍	黃+紫	黃+白	藍+綠
藍+紫	藍+白	綠+紫	綠+白
紅+藍	紅+黃	白+黑	紫+黑
紅+黑	黃+黑	藍+黑	綠+黑

色鉛筆上色技法

透過不同的技法對物體進行上色,會得到不同的繪畫效果。上色要細膩,用筆要輕柔,線條要一層一層地鋪陳到物體上。顏色稍重的地方,可以透過疊加多種顏色來進行繪畫。

平塗

平塗是與排線結合的一種上色方法。

用整體的線條進行有次序的色塊塗抹,便於色彩的整體組織。

漸變

先畫出一種顏色的色調。

再添入另一種顏色,使其漸漸向其他顏色融合。

融合

以一定的比例融合兩種色彩,可以增加色彩的多樣性。

融合後的色彩會產生變化,使其色彩明亮有層次。

加重

單一顏色也可以透過反覆疊加,達到加重的效果。

顏色的加深,可加強繪畫物件整體造型的體積感。

鳥的形體結構

　　鳥類適應於飛翔生活，其骨骼輕而堅固；許多骨片合在一起，可以增加堅固性。鳥的胸肌特別發達，能發出強大的動力，牽引羽翼的搧動；鳥類身披羽毛，前肢演化成翼，有堅硬的喙。

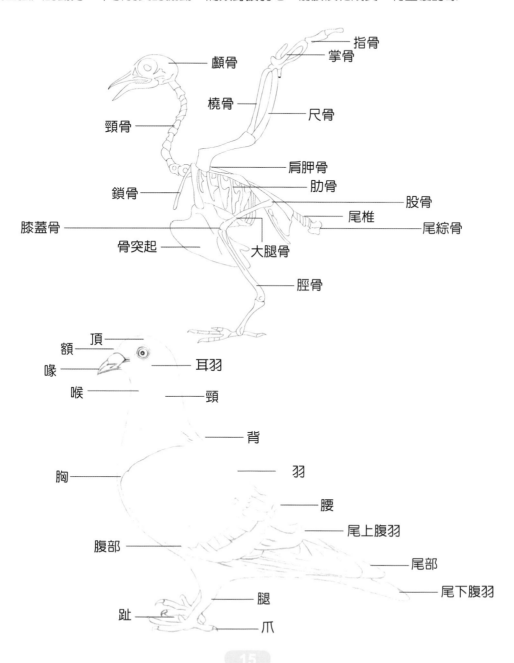

顱骨

指骨

掌骨

橈骨

尺骨

頸骨

肩胛骨

肋骨

鎖骨

股骨

尾椎

尾綜骨

膝蓋骨

骨突起

大腿骨

脛骨

頂

額

耳羽

喙

喉

頸

背

羽

胸

腰

尾上腹羽

腹部

尾部

尾下腹羽

趾

腿

爪

鳥的起稿順序

要準確描繪物件，首先要掌握正確的起稿步驟，如此才有利於掌握鳥的動作、形態和大小比例。

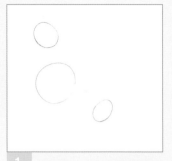

1　起稿時，可以使用簡單的幾何形體來確定畫面的整體構圖。

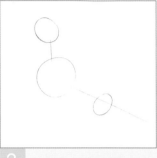

2　將幾何形體用較短的直線進行連接，初步畫出鳥的基本動態。

3　在頭部以"十"字形的方法確定出眼部、嘴部的大致位置。

4　以較長的弧線輕輕地勾勒出整體形體的輪廓線。

5　對眼部、嘴部、腳部等細節處的形體，進一步勾畫輪廓線。

6　修飾整體的形體輪廓，使用橡皮擦除輔助線。

7　畫出翅膀的形體輪廓。

8　完成整體的繪畫。

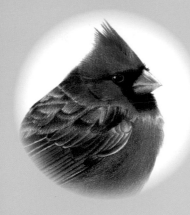

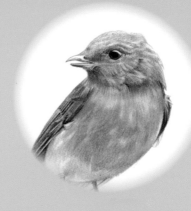

第3章

嬌小可愛的小傢伙

震旦鴉雀

小鳥百科

　　震旦鴉雀是國際認定瀕臨滅絕的危機物種，體積嬌小，飛行迅速；震旦鴉雀經常在蘆葦裡跳來跳去，身長加上尾羽不足20公分，黃色的小嘴很像鸚鵡。震旦鴉雀的飛行能力很差，必須依賴蘆葦環繞的環境生存。

頭部詳解

　　黃色的喙部有很大的嘴鉤，黑色眉紋顯著，額、頭頂及頸背為灰色，黑色眉紋上部呈黃褐色，下部呈現白色。

所用顏色

檸檬黃　杏黃　粉紅　緋紅

黃綠　棕黃　棕黑　暗灰

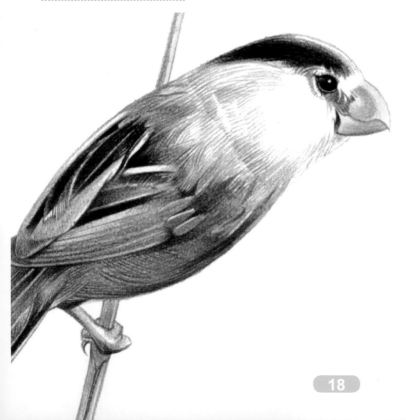

繪製思路

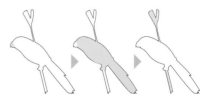

　　從較為突出的嘴部開始畫，接著對全身進行全面上色，最後畫出蘆葦的整體顏色。

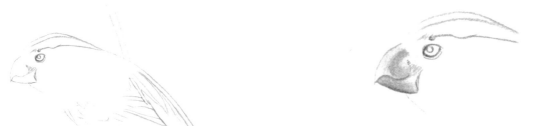

分出亮面與暗面，加深暗面的描繪，增強嘴部的形體塑造。

棕黃

1. 依據形體的整體顏色，使用棕黃色畫出整體的輪廓線。

檸檬黃　杏黃

2. 對嘴部進行整體上色，先用檸檬黃進行整體鋪色，最後再用杏黃色加強暗部。

細緻地畫出羽毛的紋理排線。

棕黑

3. 對全身深色的羽毛進行統一上色，並按照羽毛的生長紋路進行排線繪製。

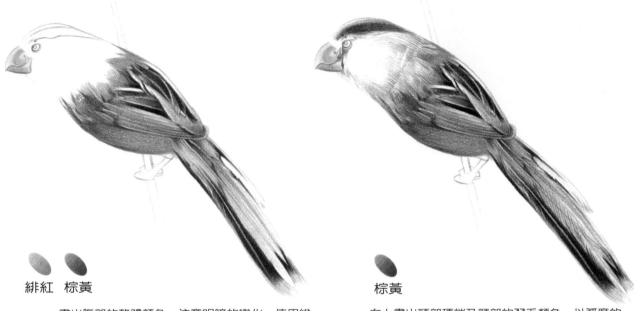

緋紅　棕黃

4. 畫出腹部的整體顏色，注意明暗的變化，使用緋紅色加強暗部色調的繪畫。

棕黃

5. 向上畫出頭部頂端及頸部的羽毛顏色，以弧度的線條進行排線處理。

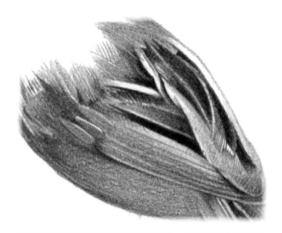

羽毛的紋理要細緻地進行刻畫，邊緣的線條下筆要輕柔。

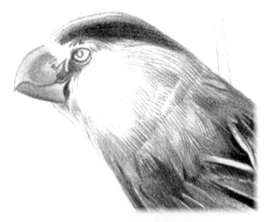

使用棕黃色輕輕描繪出頭部頂端的羽毛色調，頸部的羽毛要分層次刻畫。

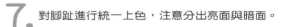

棕黑　暗灰

6. 用棕黑色加深頭部頂端的羽毛色澤，按照羽毛的
生長方向進行繪畫，然後對眼睛進行深入刻畫。

緋紅　棕黃

7. 對腳趾進行統一上色，注意分出亮面與暗面。

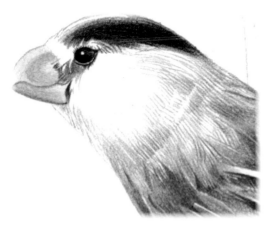

眼睛的高光位置先留白，加深對頭部頂端羽毛的
顏色，以刻畫出形體。

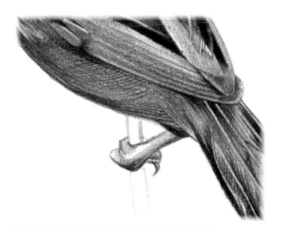

使用較深色的棕黃色勾勒出腳趾輪廓線。

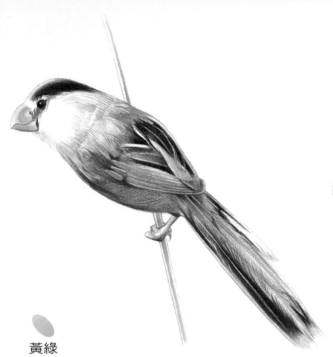

黃綠

8. 使用較長的直線畫出蘆葦枝幹的整體顏色。

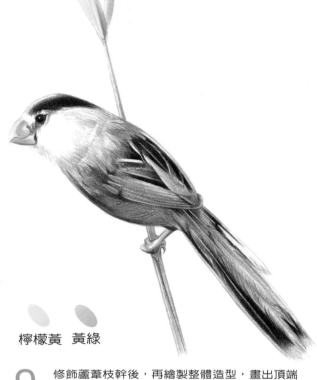

檸檬黃　黃綠

9. 修飾蘆葦枝幹後,再繪製整體造型,畫出頂端的葉片。

腳趾處的枝幹色調要細緻地加以描繪。

葉片要分出亮面與暗面,以檸檬黃在亮面上色。

銀胸絲冠

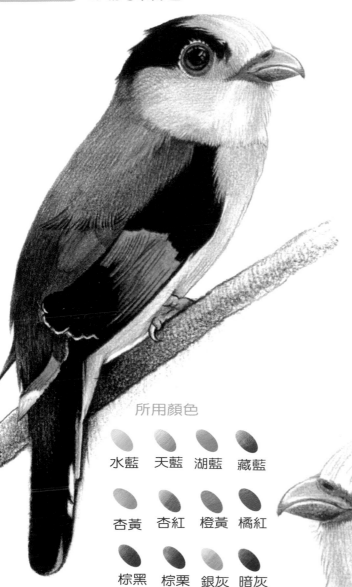

　　銀胸絲冠鳥是熱帶森林鳥類，棲息於熱帶和亞熱帶山地森林中，上背為煙灰褐色，下背、腰至尾上覆羽由棕紅色逐漸轉為栗色。尾羽為黑色，呈凸尾形，中央兩對尾羽為純黑色，其餘尾羽有寬闊的白色端斑；翼下羽毛為黑褐色有灰白色細斑。

繪製思路

　　對全身進行整體上色，然後畫出尾部羽毛的顏色，最後再細緻地刻畫出樹枝的顏色。

所用顏色

水藍	天藍	湖藍	藏藍
杏黃	杏紅	橙黃	橘紅
棕黑	棕栗	銀灰	暗灰

頭部詳解

　　前額基部為白色，往前額逐漸轉為淺藍灰色，頭頂、後頸為灰棕色，一條寬闊的黑色眉紋自眼前延伸至後頸兩側。

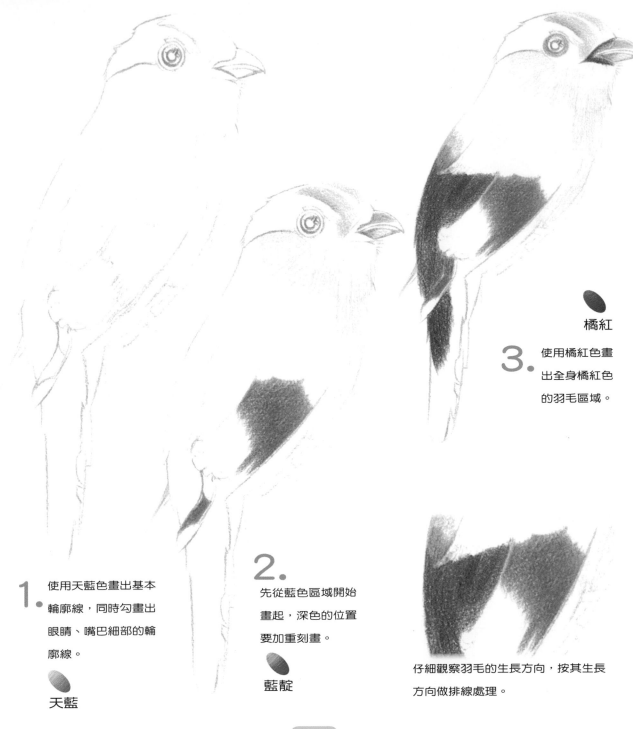

橘紅

3. 使用橘紅色畫
出全身橘紅色
的羽毛區域。

1. 使用天藍色畫出基本
輪廓線，同時勾畫出
眼睛、嘴巴細部的輪
廓線。

天藍

2. 先從藍色區域開始
畫起，深色的位置
要加重刻畫。

藍靛

仔細觀察羽毛的生長方向，按其生長
方向做排線處理。

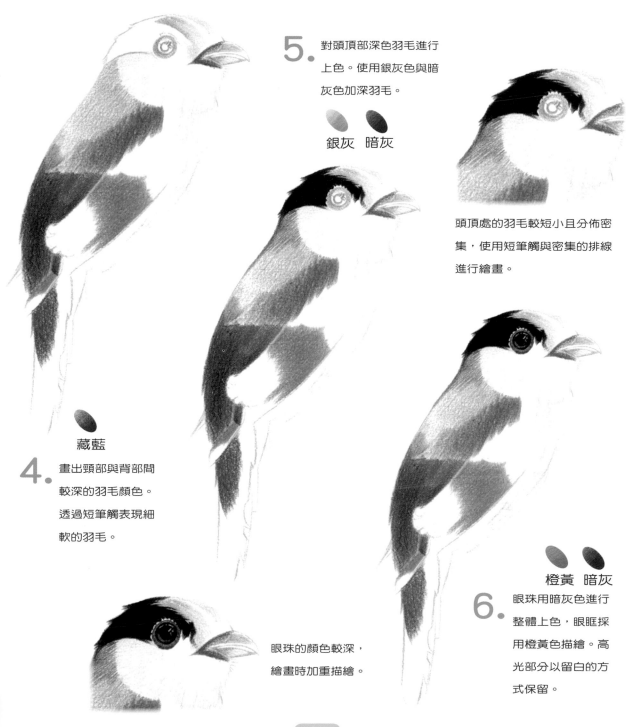

5. 對頭頂部深色羽毛進行上色。使用銀灰色與暗灰色加深羽毛。

銀灰　暗灰

頭頂處的羽毛較短小且分佈密集，使用短筆觸與密集的排線進行繪畫。

藏藍

4. 畫出頸部與背部間較深的羽毛顏色。透過短筆觸表現細軟的羽毛。

眼珠的顏色較深，繪畫時加重描繪。

橙黃　暗灰

6. 眼珠用暗灰色進行整體上色，眼眶採用橙黃色描繪。高光部分以留白的方式保留。

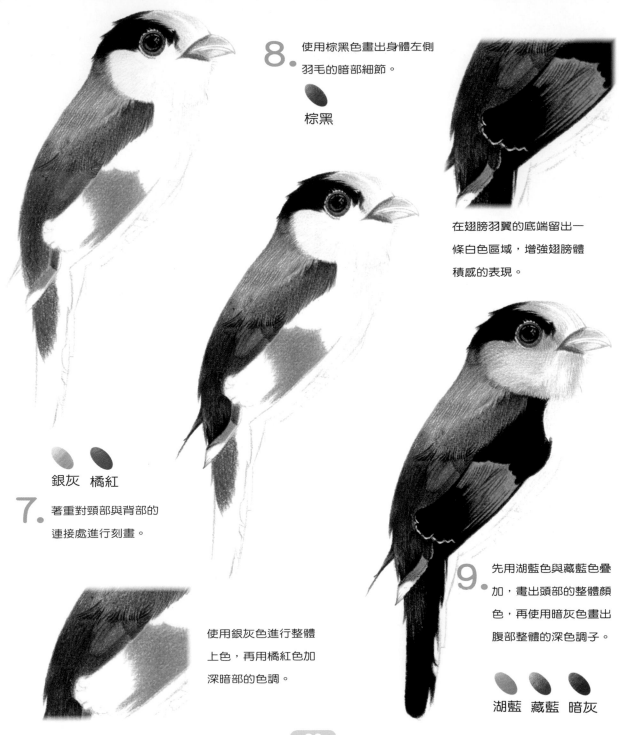

8. 使用棕黑色畫出身體左側羽毛的暗部細節。

棕黑

在翅膀羽翼的底端留出一條白色區域，增強翅膀體積感的表現。

銀灰　橘紅

7. 著重對頸部與背部的連接處進行刻畫。

使用銀灰色進行整體上色，再用橘紅色加深暗部的色調。

9. 先用湖藍色與藏藍色疊加，畫出頭部的整體顏色，再使用暗灰色畫出腹部整體的深色調子。

湖藍　藏藍　暗灰

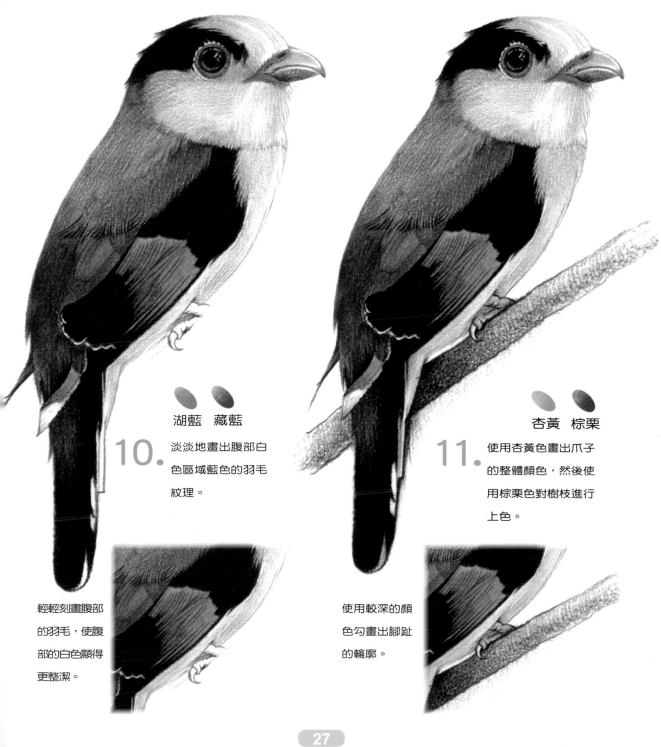

湖藍　藏藍

10. 淡淡地畫出腹部白色區域藍色的羽毛紋理。

輕輕刻畫腹部的羽毛，使腹部的白色顯得更整潔。

杏黃　棕栗

11. 使用杏黃色畫出爪子的整體顏色，然後使用棕栗色對樹枝進行上色。

使用較深的顏色勾畫出腳趾的輪廓。

鏽胸藍姬鶲

小鳥百科

　　鏽胸藍姬鶲，胸橘黃，上體無虹閃，外側尾羽基部為白色，胸從橙褐漸變為腹部的黃白色。與山藍仙姬鶲的區別是:背部色彩較暗淡，尾基部為白色，兩翼較長而嘴短，且缺少眉紋和翼斑;頭頂及頸背為灰色，虹膜為褐色，嘴淺為白色，腳淺為灰色。

繪製思路

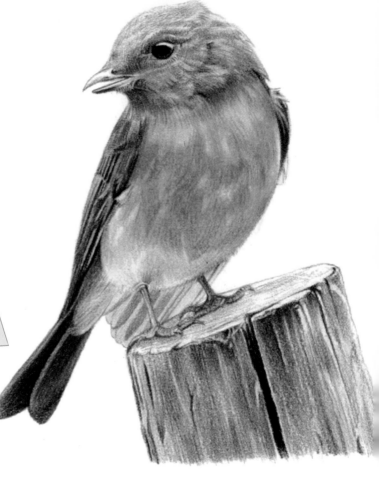

　　畫出全身的整體色調，再向上對頭部進行深入細緻的刻畫，最後再對尾部及樹椿進行統一的繪製。

所用顏色

檸檬黃　鵝黃　杏黃

粉紅　杏紅　橙黃

昏黃　棕黃　暗灰

杏黃 橙黃

2. 用杏黃色畫出腹部羽毛的整體顏色，按照羽毛的生長方向進行繪畫，深色部位用橙黃色加深。

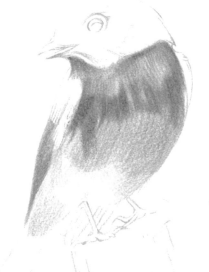

棕黃

1. 使用棕黃色進行整體起稿，同時繪畫細節處的輪廓。

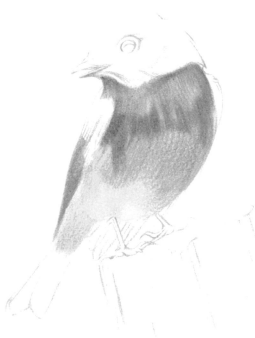

分出亮面與暗面，加深暗面顏色的描繪。

鵝黃

3. 用鵝黃色畫出腹部底端較淺的羽毛顏色。

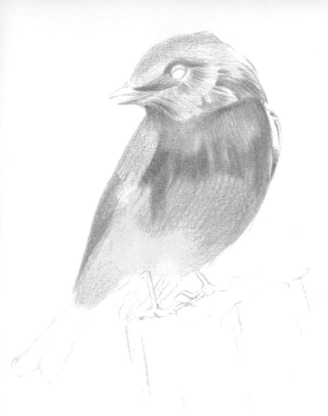

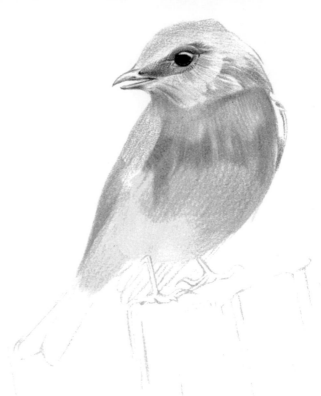

4. 使用粉紅色與暗灰色，以疊加的方式畫出頭部羽毛的整體結構。

粉紅　暗灰

5. 對眼睛、嘴巴做更細緻的刻畫；使用檸檬黃對嘴巴進行描繪，以暗灰色勾勒眼睛。

檸檬黃　暗灰

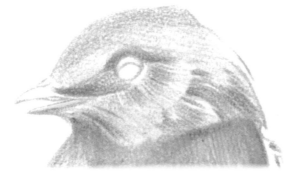

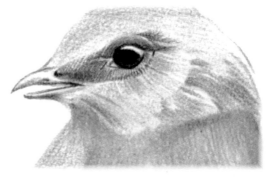

靠近邊緣的羽毛在刻畫時要以較輕的筆觸繪製，使其形態更加自然。

眼睛的高光部分處用留白的方式表現，嘴部亮面也可使用留白方式處理。

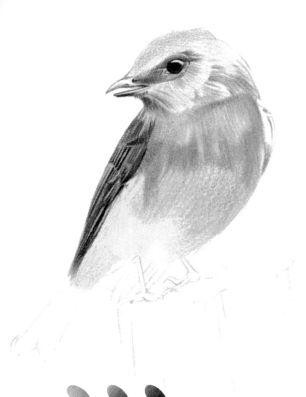

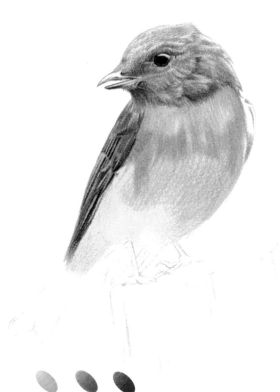

杏黃　棕黃　暗灰

粉紅　棕黃　暗灰

6. 畫出左側翅膀的整體顏色，用杏黃色勾勒翅膀前端。

7. 加深對頭部的刻畫，仔細畫出頭部羽毛，以進行整體的形體塑造。

刻畫翅膀時要注意表現出羽毛的層次感。

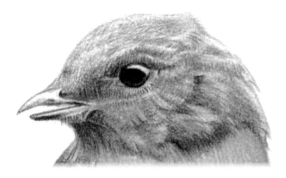

分出頭部的亮面與暗面，並加深暗面的描繪。

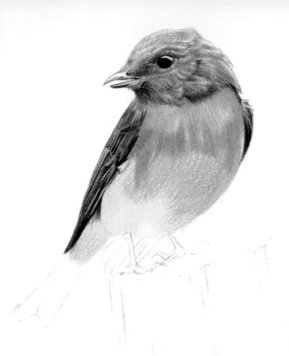

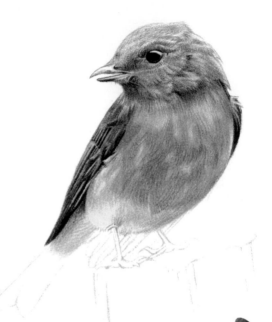

8. 以同樣的方法，對右側的翅膀進行細緻的刻畫。

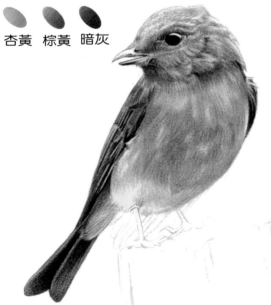

杏黃　棕黃　暗灰

暗灰

9. 使用暗灰色輕輕地畫出腹部底端羽毛的色彩。

尾部較短、較扁，顏色較深。繪畫時先分出亮面與暗面。

10. 對尾部的整體顏色進行上色，並加深對暗部顏色的刻畫。

棕黃　暗灰

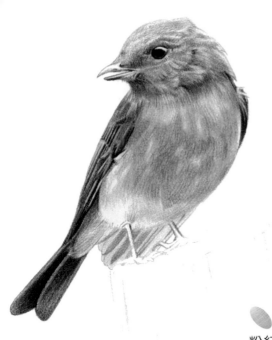

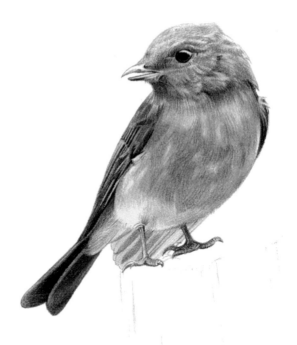

粉紅　昏黃

11. 畫出右側後方顯露部分的羽翼形體。

12. 對腿部和腳部進行整體上色；使用較淺的粉紅色鋪設一層顏色，再使用較深的粉紅色加深細節部位的刻畫。

粉紅　棕黃　暗灰

在刻畫腳趾之間的紋路及深色部位時，要注意顏色深淺的變化。

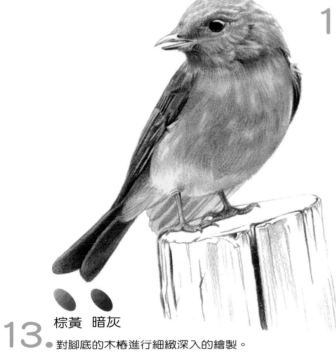

棕黃　暗灰

13. 對腳底的木樁進行細緻深入的繪製。

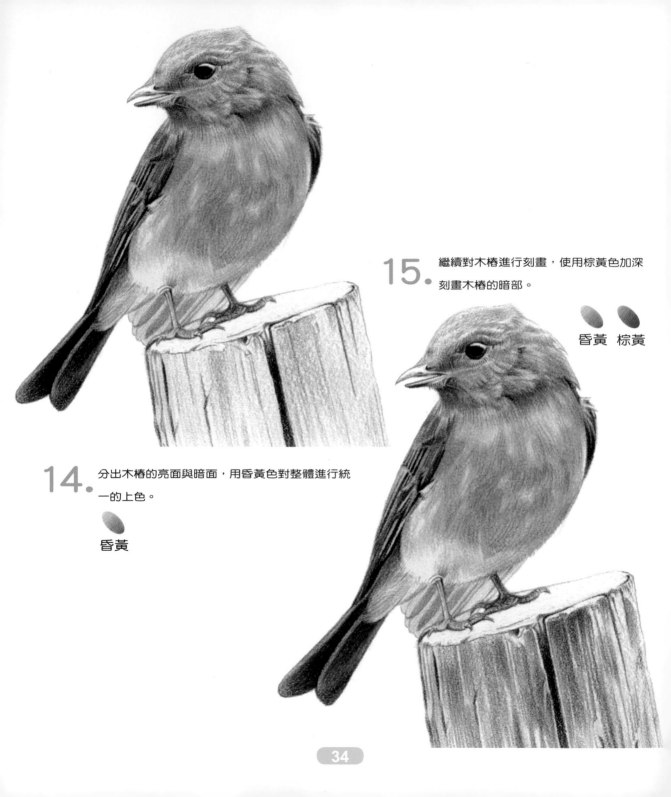

15. 繼續對木樁進行刻畫，使用棕黃色加深刻畫木樁的暗部。

昏黃　棕黃

14. 分出木樁的亮面與暗面，用昏黃色對整體進行統一的上色。

昏黃

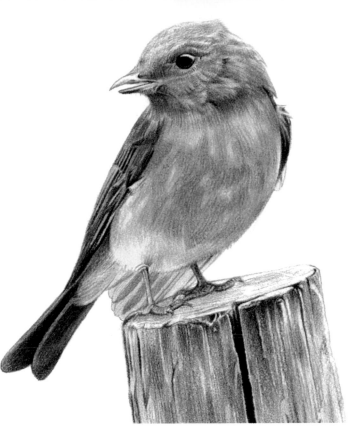

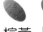
昏黃　棕黃　暗灰

17. 細緻深入地刻畫木樁細節的紋理。

16. 修飾木樁的形體，使用深色的暗灰色加強木樁暗部的色調。

棕黃　暗灰

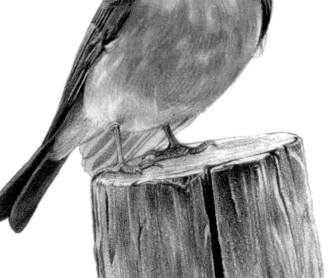

相思鳥

小鳥百科

　　相思鳥因雌雄鳥經常形影不離，對伴侶極其忠誠而得名。鳥喙呈鮮紅色，上體為橄欖綠色，臉部為淡黃色；兩翅有明顯的紅黃色翼斑，頸部至胸前呈輝耀的黃色或橙色；羽翼華麗，姿態優美，鳴聲悅耳。

所用顏色

鴨黃	檸檬黃	鵝黃
粉紅	橙黃	大紅
中灰	暗灰	橄欖綠

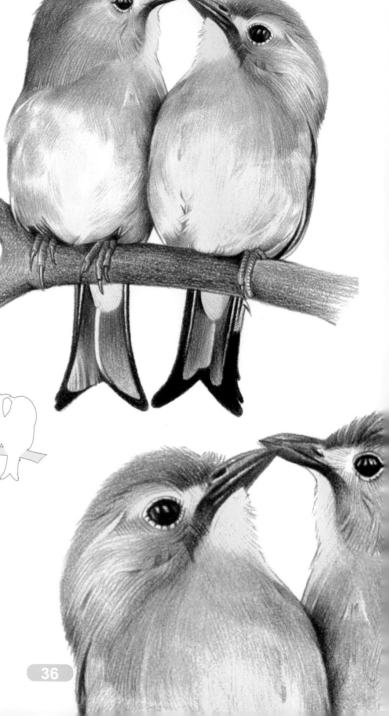

　　對全身進行統一的描繪，然後對尾部進行統一上色，最後畫出樹枝整體的顏色。

頭部詳解

　　頭頂顏色整體呈現橄欖綠色，嘴巴較小，寬而扁平，有紅色斑紋；眼睛大而圓潤，眼周的羽毛呈現淺灰色。

嘴部的表面光澤感較強，注意亮部的留白。

橄欖綠

1. 依據頭部使用的橄欖綠，對畫面進行整體起稿。

大紅

2. 從喙部開始畫起，用大紅色對前端進行上色，注意上部與下部的顏色對比。

分出亮面與暗面，加深暗面顏色的刻畫。

鴨黃 3. 畫出全身黃色區域的色調，仔細觀察羽毛的生長方向後再進行繪畫。

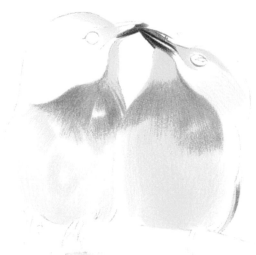

左右兩邊的顏色要進行
對比刻畫。

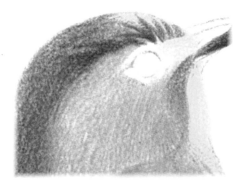

橙黃

4. 使用橙黃色畫出胸口較深的羽毛顏色。

眼周的灰色區域使用疊加的方
式繪製。

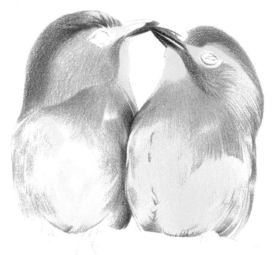

粉紅　中灰　橄欖綠

5. 按照羽毛的生長方向描繪頭部及尾部的橄欖綠色
羽毛。

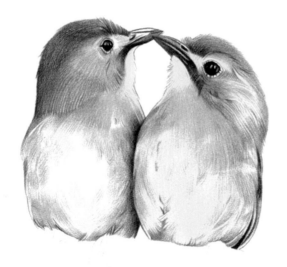

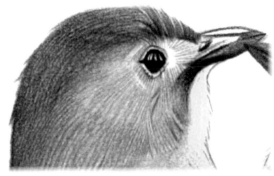

眼睛圓潤透亮，使用暗灰色對
瞳孔進行上色，高光用留白的
方式表現。

粉紅　中灰　暗灰

6. 加強眼周羽毛形體塑造的同時，對眼睛進行深入
細緻地刻畫。

使用暗灰色對尾部邊緣進
行上色。注意顏色深淺的
對比。

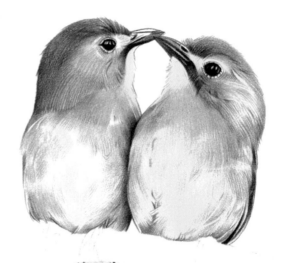

橄欖綠　暗灰

7. 把尾部造型的細節刻畫完整，加深尾巴邊緣形體的繪製。

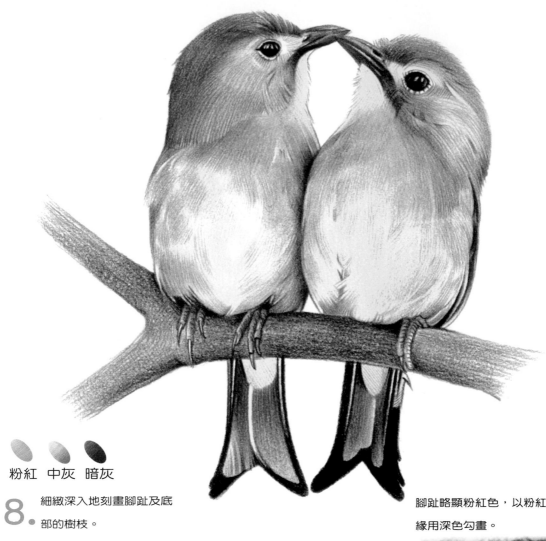

粉紅　中灰　暗灰

8. 細緻深入地刻畫腳趾及底部的樹枝。

腳趾略顯粉紅色，以粉紅色上色、邊緣用深色勾畫。

使用較長的線條塑造樹枝的形體。

北美紅雀

所用顏色

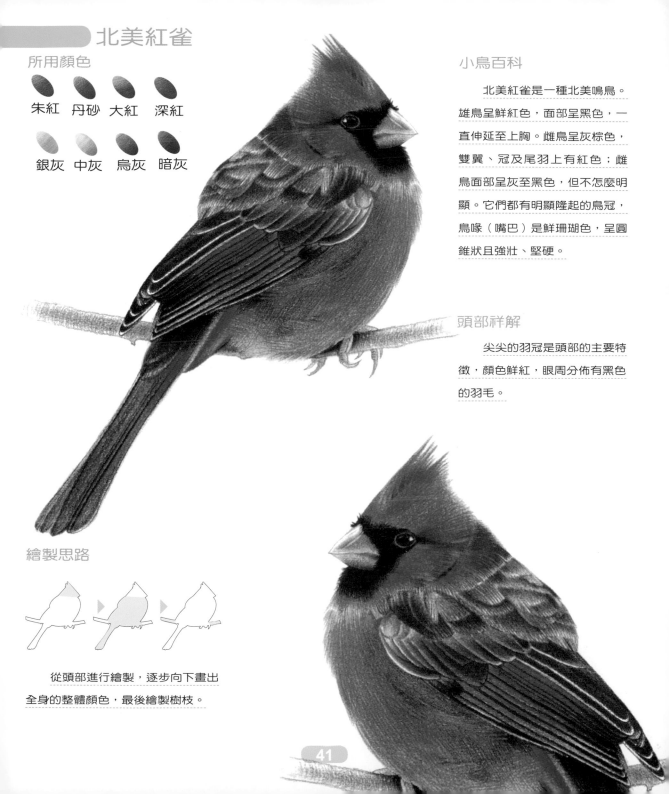

朱紅　丹砂　大紅　深紅

銀灰　中灰　烏灰　暗灰

小鳥百科

　　北美紅雀是一種北美鳴鳥。雄鳥呈鮮紅色，面部呈黑色，一直伸延至上胸。雌鳥呈灰棕色，雙翼、冠及尾羽上有紅色；雌鳥面部呈灰至黑色，但不怎麼明顯。它們都有明顯隆起的鳥冠，鳥喙（嘴巴）是鮮珊瑚色，呈圓錐狀且強壯、堅硬。

頭部祥解

　　尖尖的羽冠是頭部的主要特徵，顏色鮮紅，眼周分佈有黑色的羽毛。

繪製思路

　　從頭部進行繪製，逐步向下畫出全身的整體顏色，最後繪製樹枝。

41

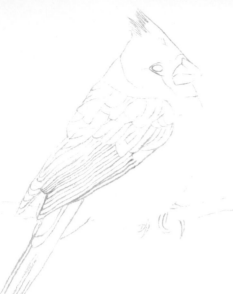

在邊緣處進行留白
處理，突出堅硬的
嘴巴質感。

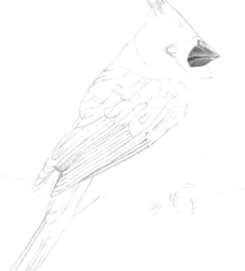

大紅

1. 依據鳥的基本顏色，使用大紅色起稿，畫
出整體輪廓。

大紅

2. 從嘴部畫起，先區分出亮面和暗面之
後，做刻畫細部，將輪廓線勾勒完整。

按照羽毛的生長方向繪畫。

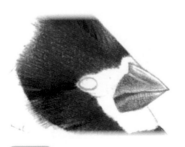

朱紅

3. 畫出頭部整體的紅色羽毛，使用
朱紅色繪製上色。

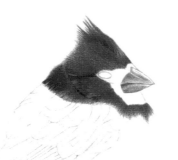

使用深紅色對暗
部的羽毛做細緻
的描繪。

丹砂

4. 頸部羽毛比頭部羽毛的顏色深，
使用丹砂色來刻畫。

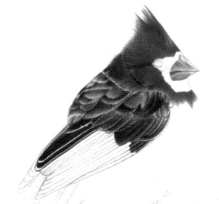

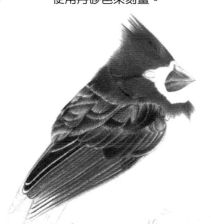

朱紅　深紅

6. 畫出腹部的整體顏色，注意全身
羽毛的整體走向。

深紅

5. 對胸口及背部的整體顏色進行上
色，區分亮面與暗面，並加深暗
面的刻畫。

亮面使用朱紅色上
色，暗面則用深紅色
做形體塑造。

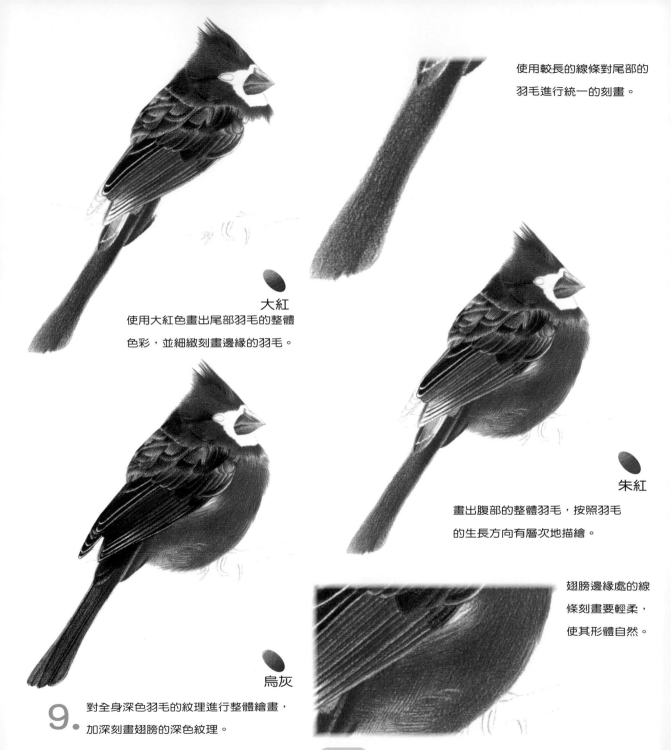

使用較長的線條對尾部的羽毛進行統一的刻畫。

大紅
使用大紅色畫出尾部羽毛的整體色彩，並細緻刻畫邊緣的羽毛。

朱紅
畫出腹部的整體羽毛，按照羽毛的生長方向有層次地描繪。

翅膀邊緣處的線條刻畫要輕柔，使其形體自然。

烏灰
9. 對全身深色羽毛的紋理進行整體繪畫，加深刻畫翅膀的深色紋理。

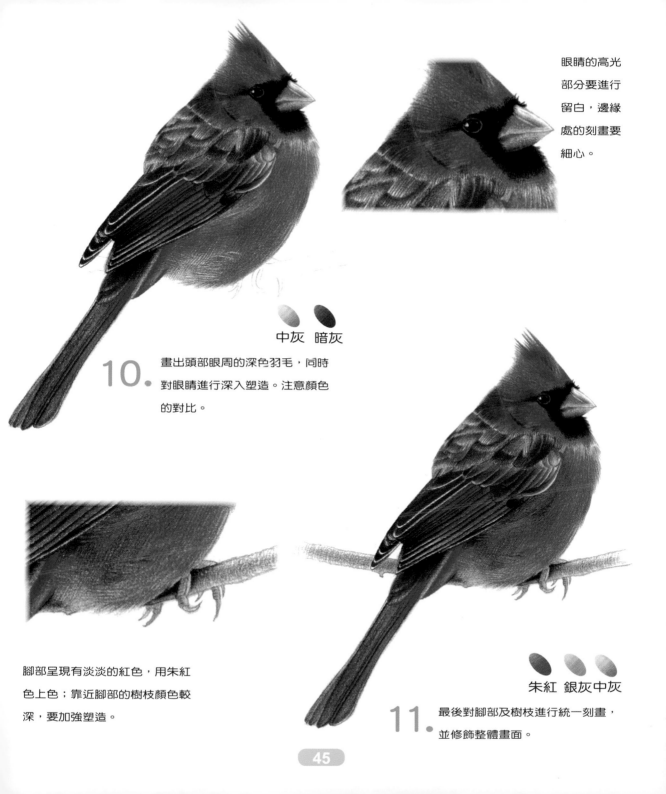

眼睛的高光
部分要進行
留白，邊緣
處的刻畫要
細心。

中灰　暗灰

10. 畫出頭部眼周的深色羽毛，同時
對眼睛進行深入塑造。注意顏色
的對比。

腳部呈現有淡淡的紅色，用朱紅
色上色；靠近腳部的樹枝顏色較
深，要加強塑造。

朱紅　銀灰　中灰

11. 最後對腳部及樹枝進行統一刻畫，
並修飾整體畫面。

橙腹啄花鳥

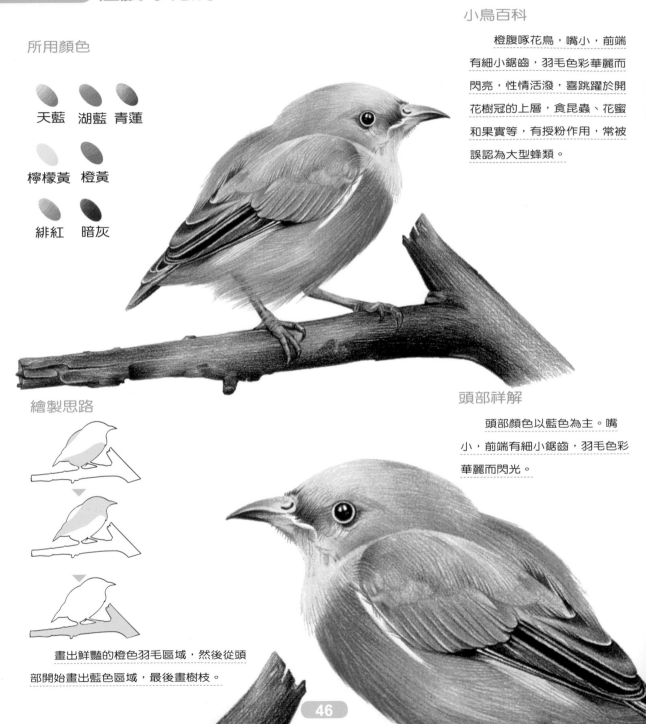

所用顏色

天藍　湖藍　青蓮

檸檬黃　橙黃

緋紅　暗灰

小鳥百科

橙腹啄花鳥，嘴小，前端有細小鋸齒，羽毛色彩華麗而閃亮，性情活潑，喜跳躍於開花樹冠的上層，食昆蟲、花蜜和果實等，有授粉作用，常被誤認為大型蜂類。

繪製思路

畫出鮮豔的橙色羽毛區域，然後從頭部開始畫出藍色區域，最後畫樹枝。

頭部祥解

頭部顏色以藍色為主。嘴小，前端有細小鋸齒，羽毛色彩華麗而閃光。

天藍

1. 使用顏色較淡的天藍色，概括地畫出鳥的
基本形體特徵。

橙黃

2. 從顏色鮮豔的腹部與背部開始上色。

頭部下端羽毛較平滑，刻畫時，線條
要流暢。

3. 使用較輕的筆觸，對頭部及翅膀
底部的藍色羽毛上色。

天藍

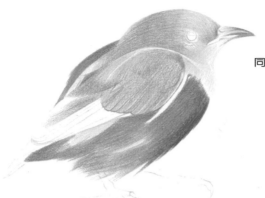

同時繪畫嘴部的顏色。

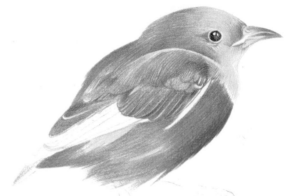

湖藍

4. 加重刻畫頭部整體的羽毛顏色，注意區分暗部的顏色。

檸檬黃　暗灰

5. 使用暗灰色對眼睛進行細緻的刻畫，再使用檸檬黃加深腹部的羽毛顏色。

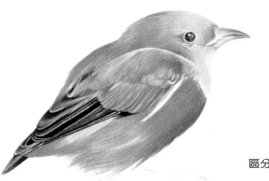

區分出翅膀的亮面與暗面，邊緣處的線條要做虛化。

6. 對翅膀較深色的花紋進行統一上色。

青蓮　暗灰

7. 眼周微微顯露出深色羽毛，使用暗灰色輕
輕刻畫。

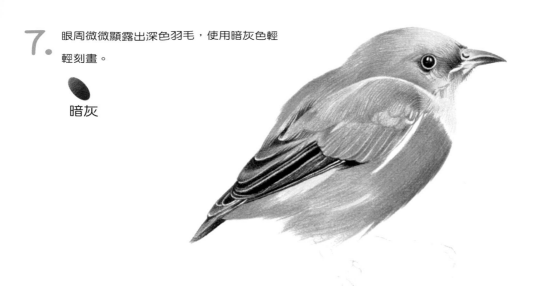

暗灰

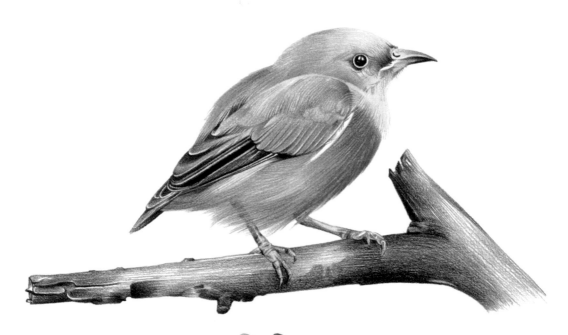

青蓮　暗灰 **8.** 細緻地刻畫腳部及底部的樹枝，腳部的亮面
採用青蓮色進行上色。

9. 進一步完成整體上色，對樹枝的形體再做
深入塑造。

緋紅　暗灰

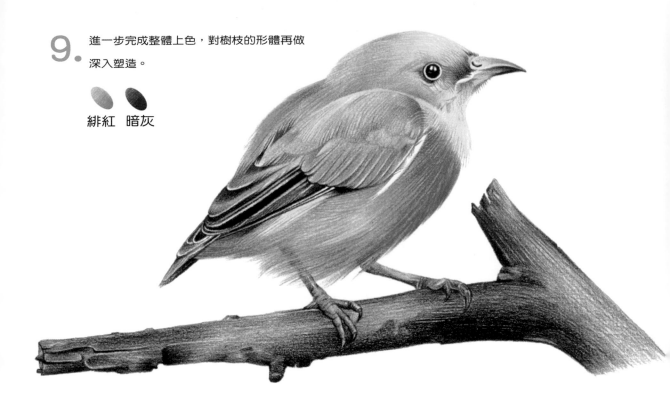

使用較長的直線對樹枝
進行造型上的塑造。

貓頭鷹

所用顏色

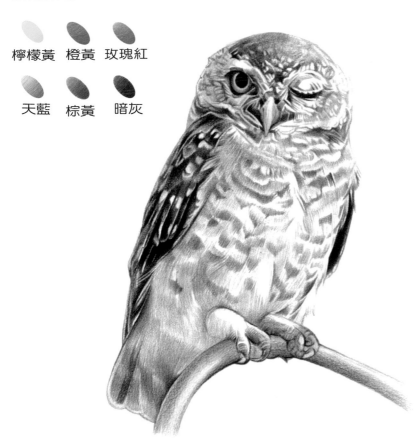

檸檬黃　橙黃　玫瑰紅

天藍　棕黃　暗灰

小鳥百科

　　眼周的羽毛呈輻射狀，細羽的排列形成臉盤，面容似貓，因此得名貓頭鷹。周身羽毛大多為褐色，散綴細斑，稠密而鬆軟，飛行時無聲。眼睛大而圓潤，瞳孔較大，使光線易於集中；對弱光也有良好的敏感性，因此適合夜間活動。

頭部祥解

　　頭部寬大，眼睛明亮，眼白呈鮮黃色。嘴短而粗壯，並向前端突出成鉤狀。

繪製思路

　　頭部特徵較明顯，繪畫時可以從頭部開始，慢慢向下畫出全身，最後再對腳趾和樹幹做細部刻畫。

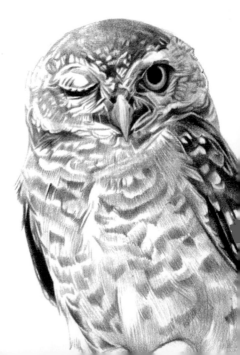

細緻地畫出眼睛、鼻子、
嘴巴的輪廓線，同時簡單
勾勒眼周的細節。

暗灰

1. 由於貓頭鷹全身多深色羽毛，起稿時，
使用暗灰色繪製輪廓。

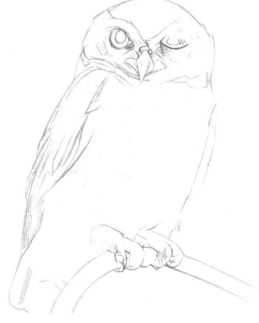

暗灰

2. 掌握貓頭鷹的面部神態與身體的動勢。

檸檬黃

嘴巴前端的顏色較
深，注意加深刻畫。

3. 使用檸檬黃色在嘴巴塗上一層淡
淡的顏色。

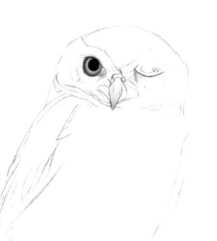

眼線與瞳孔呈現
暗灰色，眼白呈
現鮮亮的黃色。

檸檬黃　橙黃　暗灰

4. 先用暗灰色畫出左眼的瞳孔，再用檸檬
黃色與橙黃色疊加、描繪眼白。

暗灰

5. 畫出嘴巴與鼻翼的暗部色調。

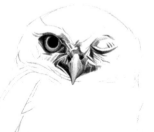

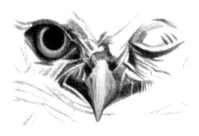

暗灰

按照臉部羽
毛的生長方
向進行排線
和繪畫。

6. 逐步向灰色過渡，輕輕畫出臉部
的灰色調子。

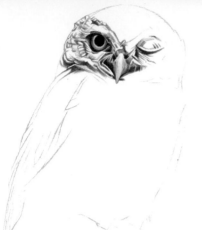

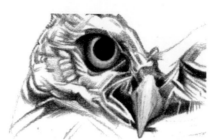

區分出頭部的明
暗關係，有層次
地畫出羽毛。

暗灰

7. 對頭部左側的羽毛進行整體上色。

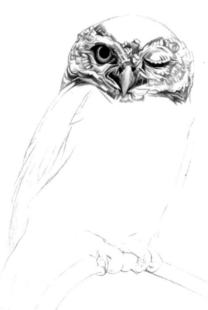

暗灰

8. 以同樣的方式，對頭部右側的羽毛進
行上色，注意與左側的對比關係。

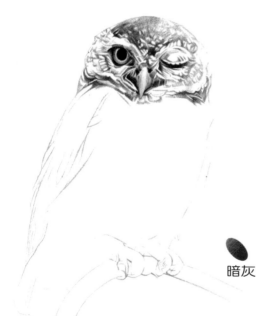

暗灰

9. 畫出頭頂部的整體顏色，注意細節的刻畫。

頭頂部分佈
有白色的斑
紋，使用留
白的方式進
行繪畫。

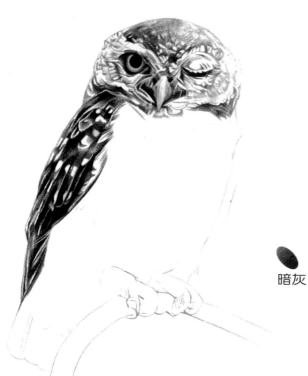

羽毛層疊生
長且分佈有
花紋，使用
層疊的方式
上色。

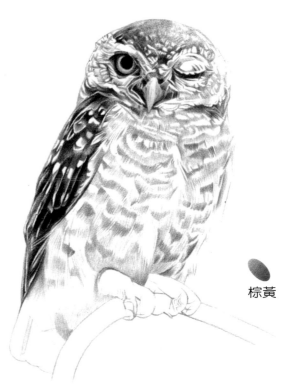

暗灰

10. 按照背部羽毛的生長方向，在背
部及翅膀上色。

使用較短的筆觸描繪，加深暗部的顏色。

棕黃

11. 使用棕黃色對胸前及腹部的羽毛
進行統一的刻畫。

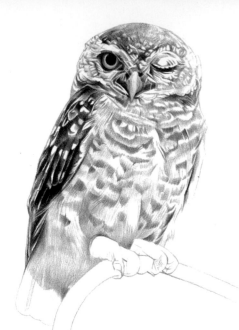

使用暗灰色加強羽毛暗部的刻畫，注意排線方向的變化。

棕黃　暗灰

12. 進一步加強胸前及腹部羽毛形體的塑造。

暗灰

13. 畫出右側顯露出的翅膀整體顏色。

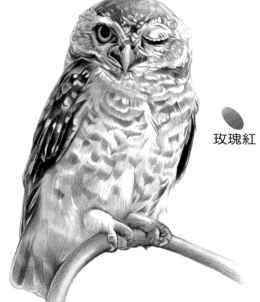

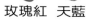

玫瑰紅　天藍

14. 使用玫瑰紅及天藍色添加頭頂及翅膀處的花紋顏色，然後畫出腳趾及樹幹。

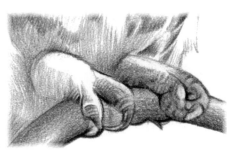

棕黃　暗灰

腳趾前端有堅硬的爪，邊緣線條刻畫要堅硬。

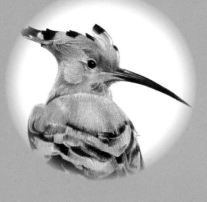

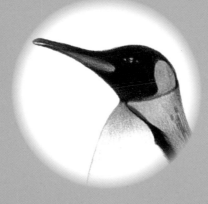

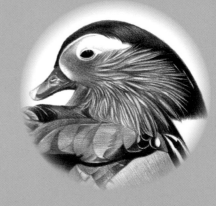

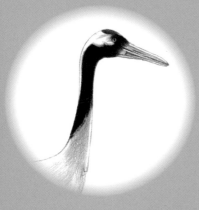

第4章

姿態優美的舞蹈家

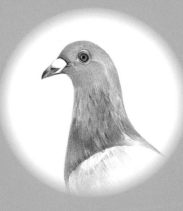

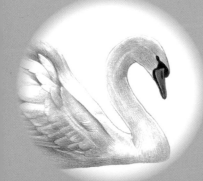

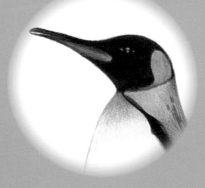

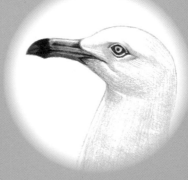

戴勝鳥

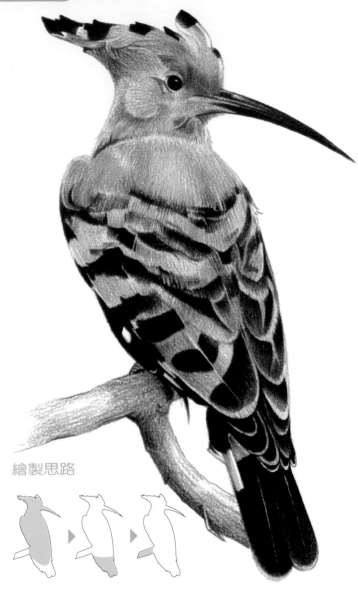

繪製思路

先從頭部開始，進行全身繪製，畫出大致的顏色，然後再對尾部的羽毛進行繪畫，最後畫樹枝。

小鳥百科

戴勝鳥又叫花蒲扇、雞冠鳥等，頭頂有醒目的羽冠，平時褶疊、倒伏不顯，直豎時像一把打開的摺扇，隨同鳴叫時起時伏。嘴細長往下彎曲，棲息在開闊的田園、園林、郊野的樹幹上，是有名的食蟲鳥。

所用顏色

粉紅	緋紅	朱紅
銀灰	墨灰	烏灰
棕黃	棕黑	棕栗

頭部詳解

頭頂醒目的羽冠與細長彎曲的鳥喙（嘴部），是戴勝鳥的主要形體特徵；羽冠分佈有黑色的斑紋，頭部以緋紅顏色為主。

58

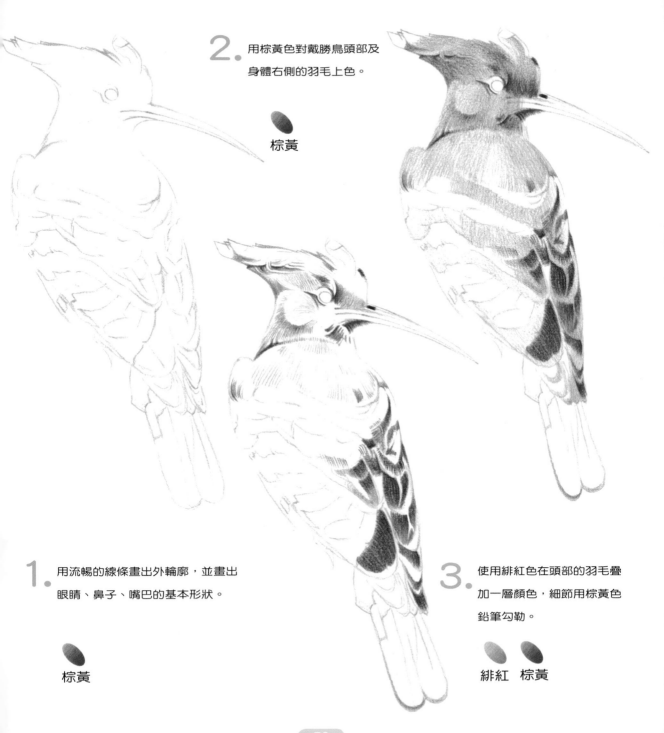

2. 用棕黃色對戴勝鳥頭部及
身體右側的羽毛上色。

棕黃

1. 用流暢的線條畫出外輪廓，並畫出
眼睛、鼻子、嘴巴的基本形狀。

棕黃

3. 使用緋紅色在頭部的羽毛疊
加一層顏色，細節用棕黃色
鉛筆勾勒。

緋紅　棕黃

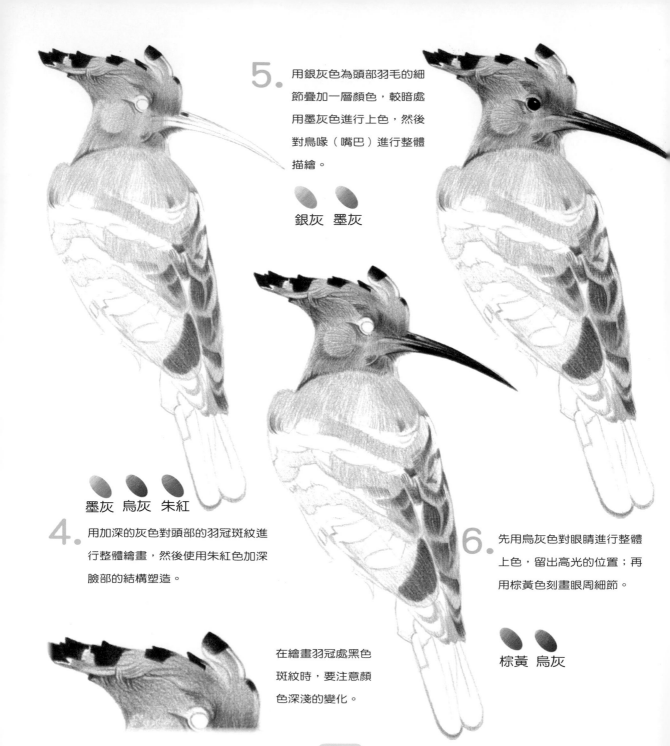

5. 用銀灰色為頭部羽毛的細節疊加一層顏色，較暗處用墨灰色進行上色，然後對鳥喙（嘴巴）進行整體描繪。

銀灰　墨灰

墨灰　烏灰　朱紅

4. 用加深的灰色對頭部的羽冠斑紋進行整體繪畫，然後使用朱紅色加深臉部的結構塑造。

在繪畫羽冠處黑色斑紋時，要注意顏色深淺的變化。

6. 先用烏灰色對眼睛進行整體上色，留出高光的位置；再用棕黃色刻畫眼周細節。

棕黃　烏灰

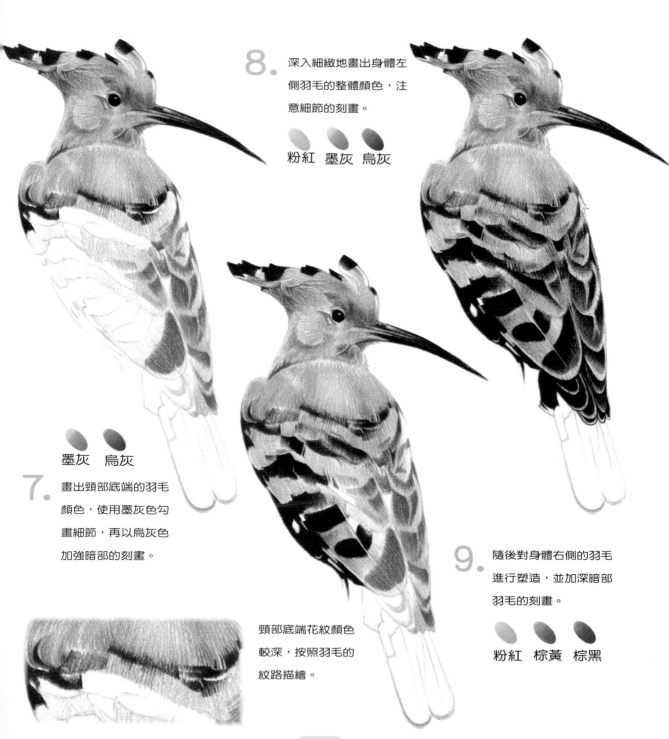

8. 深入細緻地畫出身體左側羽毛的整體顏色，注意細節的刻畫。

粉紅　墨灰　烏灰

墨灰　烏灰

7. 畫出頸部底端的羽毛顏色，使用墨灰色勾畫細節，再以烏灰色加強暗部的刻畫。

頸部底端花紋顏色較深，按照羽毛的紋路描繪。

9. 隨後對身體右側的羽毛進行塑造，並加深暗部羽毛的刻畫。

粉紅　棕黃　棕黑

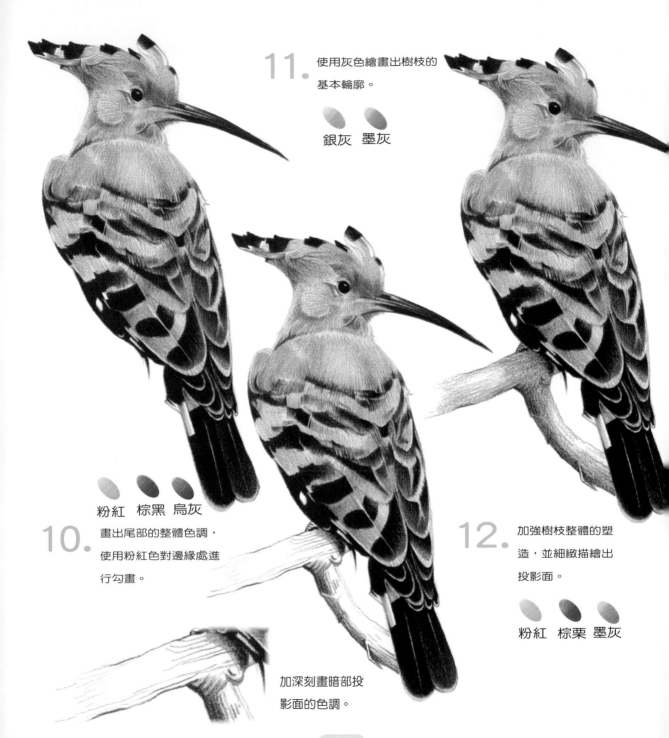

11. 使用灰色繪畫出樹枝的基本輪廓。

銀灰　墨灰

粉紅　棕黑　烏灰

10. 畫出尾部的整體色調，使用粉紅色對邊緣處進行勾畫。

加深刻畫暗部投影面的色調。

12. 加強樹枝整體的塑造，並細緻描繪出投影面。

粉紅　棕栗　墨灰

小鳥百科

海鷗也稱鷗鳥，是一種中等體型的鳥。上半身大致呈白色，具有淡褐色橫紋狀斑點；尾部羽毛白而具有褐色橫斑，尾呈灰褐色，邊緣顯白色；翅膀呈褐色而具有淺白色邊緣。虹膜呈黃色，嘴、腳和趾呈淺綠黃色；頭頂、頭側和後頸有淡褐色點斑，點斑有時呈縱行條紋排列，有時呈橫紋排列。

所用顏色

 鵝黃　 杏黃　 橙黃

玫瑰紅　酒紅　深紅

 銀灰　 暗灰

繪製思路

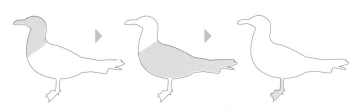

從頭部開始畫，連同頸部一起上色；再對全身上色，最後畫出腳趾。

頭部詳解

頭部和頸部整體呈白色，嘴尖處有粉紅色，向後略顯淡褐色，虹膜則呈現出黃色。

1. 畫出海鷗的整體輪廓線，細節也要
同時勾畫出來。

暗灰

腳掌的紋路較多，起稿
時要細緻刻畫。

仔細地畫出嘴尖較突出
的紅色部位。

深紅

2. 從嘴部開始繪畫，使用深紅色畫出
嘴尖的整體顏色。

3. 用暗灰色向左刻畫嘴部深色的形
體結構。

暗灰

使用較密集的線
條對深色區域進
行繪畫製。

用暗灰色勾勒嘴
部的細節處。

橙黃 暗灰

4. 海鷗的嘴部整體呈現橙黃色，在此使
用橙黃色做整體的上色。

5. 海鷗的虹膜呈現黃色，使用鵝黃色
在眼部上色。

鵝黃

黃色的虹膜使
瞳孔顯得較為
突出。

細緻地在眼白上色。

深紅

6. 眼白的顏色呈現深紅色，在此使用
深紅色進行刻畫。

7. 加深刻畫眼睛的輪廓線，增強眼
睛的體積感。

暗灰

將筆頭削尖，再對
眼睛的整體輪廓線
進行細緻的勾畫。

按照羽毛的生長方
向進行描繪。

銀灰

8. 使用銀灰色對頭部與頸部的深色羽
毛畫出一層淺淺的紋路。

9.
畫出海鷗背部的整體色調，用短筆
觸加深暗部的細節刻畫。

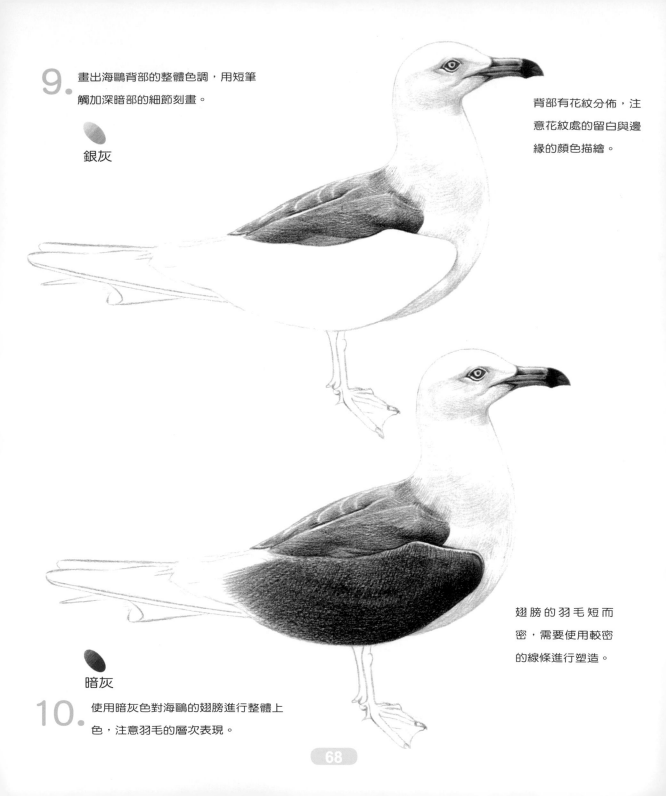

銀灰

背部有花紋分佈，注
意花紋處的留白與邊
緣的顏色描繪。

翅膀的羽毛短而
密，需要使用較密
的線條進行塑造。

暗灰

10.
使用暗灰色對海鷗的翅膀進行整體上
色，注意羽毛的層次表現。

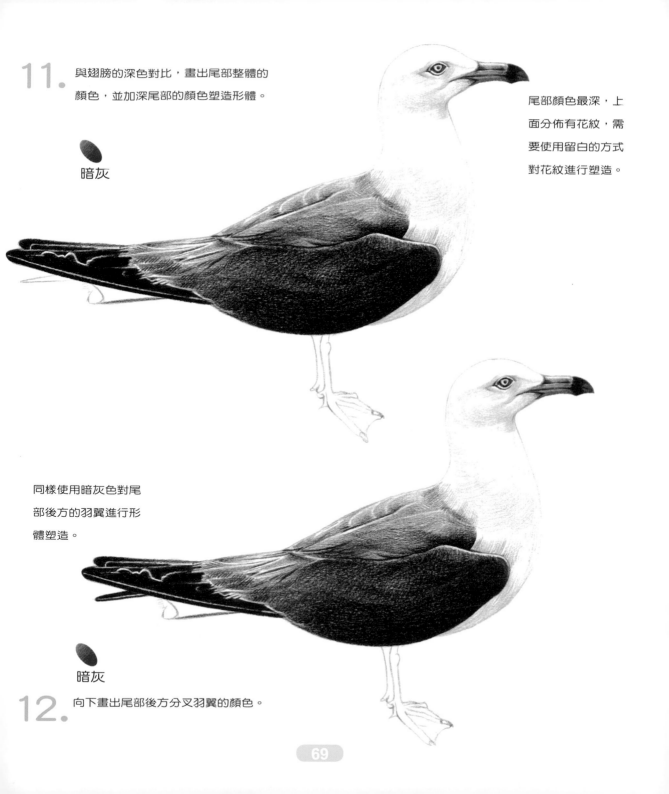

11. 與翅膀的深色對比，畫出尾部整體的
顏色，並加深尾部的顏色塑造形體。

暗灰

尾部顏色最深，上
面分佈有花紋，需
要使用留白的方式
對花紋進行塑造。

同樣使用暗灰色對尾
部後方的羽翼進行形
體塑造。

暗灰

12. 向下畫出尾部後方分叉羽翼的顏色。

13. 向下對剩餘尾部羽翼的整體顏色進
行上色。

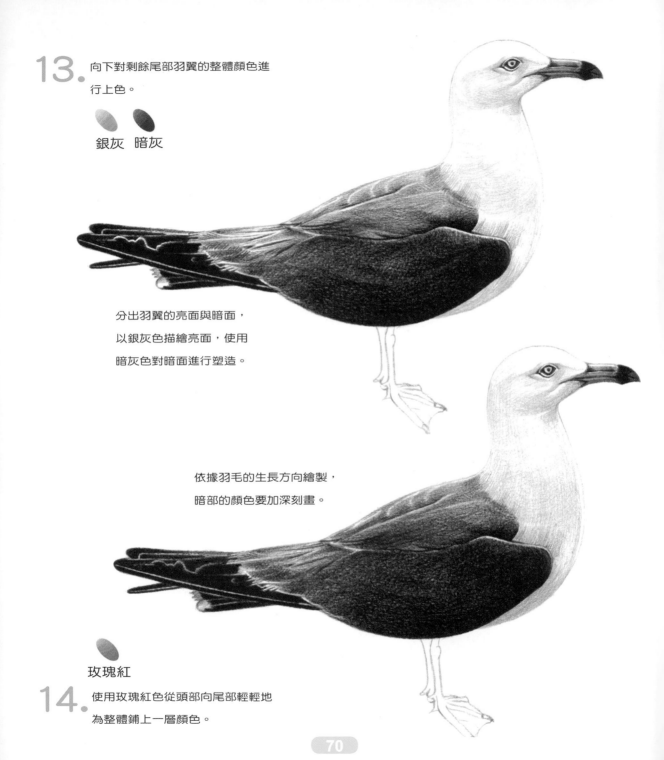

銀灰　暗灰

分出羽翼的亮面與暗面，
以銀灰色描繪亮面，使用
暗灰色對暗面進行塑造。

依據羽毛的生長方向繪製，
暗部的顏色要加深刻畫。

玫瑰紅

14. 使用玫瑰紅色從頭部向尾部輕輕地
為整體鋪上一層顏色。

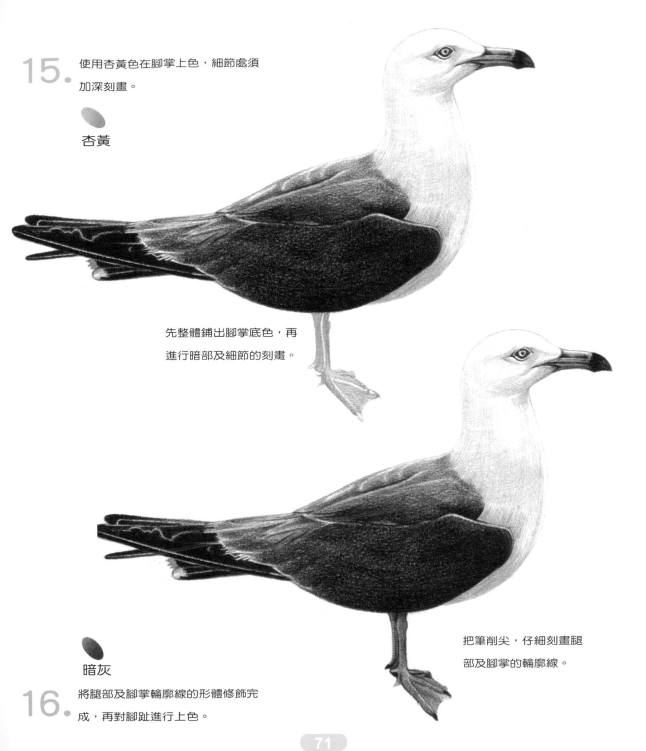

15. 使用杏黃色在腳掌上色，細節處須
加深刻畫。

杏黃

先整體鋪出腳掌底色，再
進行暗部及細節的刻畫。

把筆削尖，仔細刻畫腿
部及腳掌的輪廓線。

暗灰

16. 將腿部及腳掌輪廓線的形體修飾完
成，再對腳趾進行上色。

鶴

小鳥百科

　　鶴屬大型鳥類，羽毛有黃、白、黑等色；長約三尺，高也有三尺多，喙長約有四寸。頭頂頰部及眼睛為紅色，腳部為青色，頸部修長，膝粗指細。軀幹部羽毛為白色，而翅膀和尾部有部分羽毛為黑色。

繪製思路

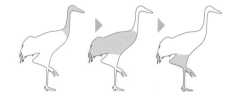

　　依照從上到下的順序上色，依次對頭部、頸部、身體、腿部及腳部進行繪畫。

　　頭部色彩較身體的色彩豐富，頭頂分佈有紅色斑點紋理；鳥喙（嘴巴）較扁長，呈淺黃色。

所用顏色

銀灰　中灰　緋紅

烏灰　暗灰　大紅

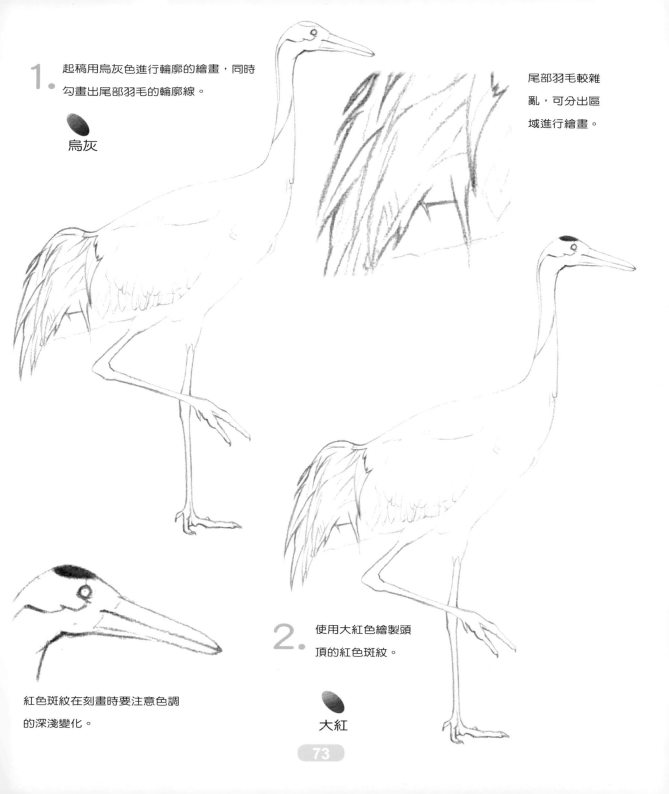

1. 起稿用烏灰色進行輪廓的繪畫，同時勾畫出尾部羽毛的輪廓線。

烏灰

尾部羽毛較雜亂，可分出區域進行繪畫。

紅色斑紋在刻畫時要注意色調的深淺變化。

2. 使用大紅色繪製頭頂的紅色斑紋。

大紅

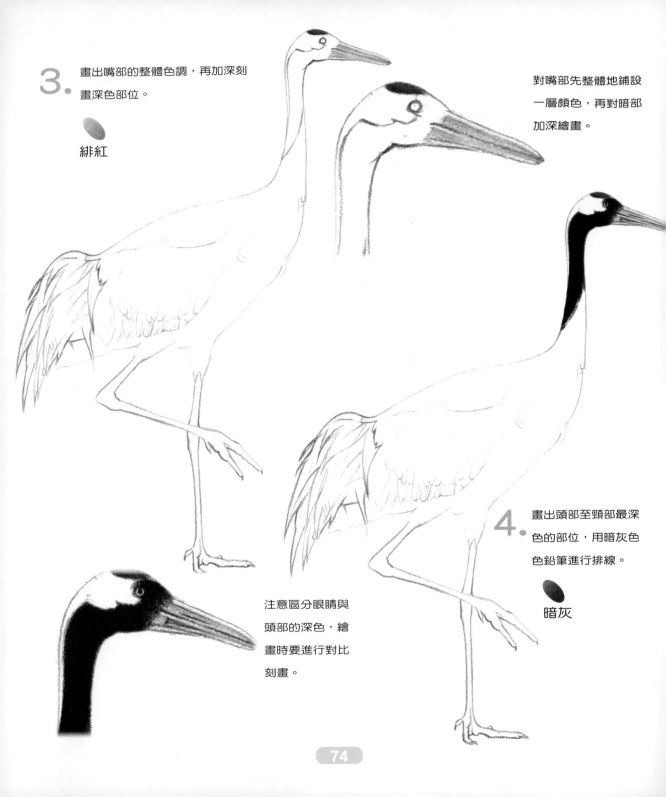

3. 畫出嘴部的整體色調，再加深刻
畫深色部位。

緋紅

對嘴部先整體地鋪設
一層顏色，再對暗部
加深繪畫。

4. 畫出頭部至頸部最深
色的部位，用暗灰色
色鉛筆進行排線。

暗灰

注意區分眼睛與
頭部的深色，繪
畫時要進行對比
刻畫。

5. 向下畫出頸部底端的羽毛排線，使用較淺的中灰色上色。

線條的排列方向要依據形體結構描繪。

中灰

線條的密集排列使翅膀上的羽毛產生層次變化。

6. 畫出翅膀的整體色調。在勾勒羽翼底端時，要注意線條的弧度變化和韌性。

中灰

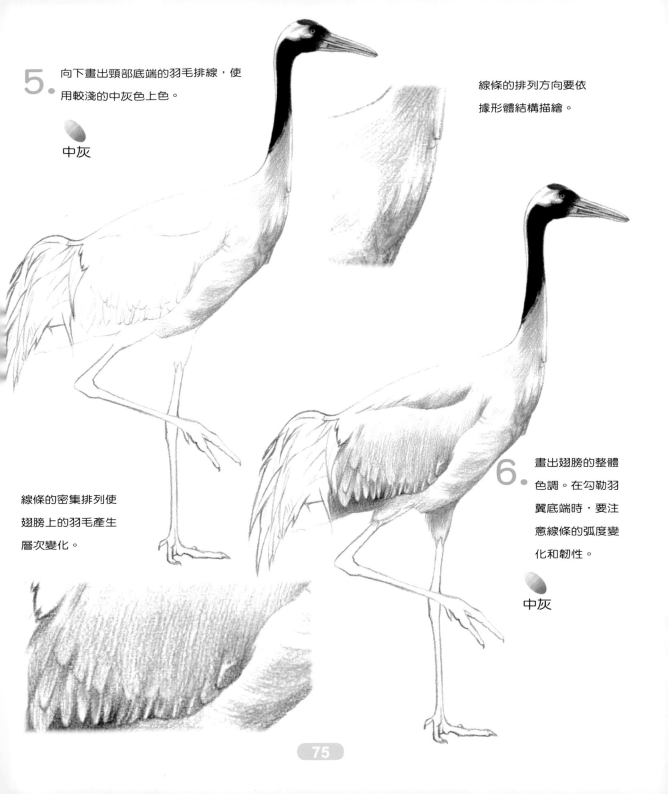

7. 接著向後對尾部的形
體做深入刻畫。

銀灰　暗灰

先用烏灰色對整體上色，再用
暗灰色加強對細節處的刻畫。

8.

由上到下逐漸畫出
鶴腳，繪製時注意
表現鶴腳的外部肌
理，依照肌理分佈
描繪細節。

畫到關節部位時，要
畫出線條的轉折，以
表現關節和非關節的
粗細變化。

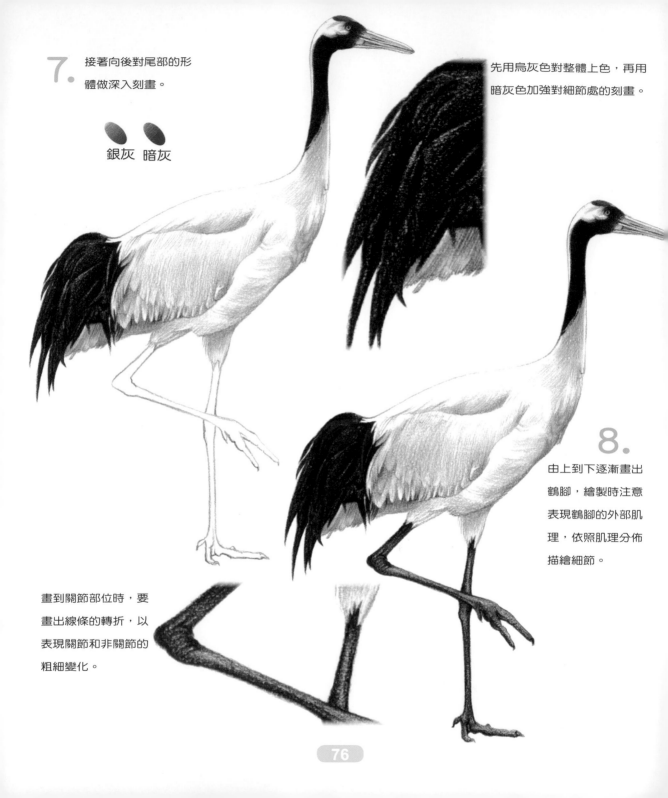

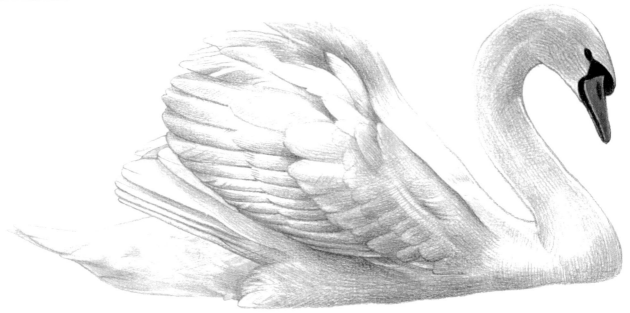

天鵝

小鳥百科

天鵝是一種冬候鳥,喜歡群棲在湖泊和沼澤地帶,主要以水生植物為食。體型較大、頸修長、超過體長或與身軀等長。嘴基部高而前端緩平,眼睛外露,尾短而圓,羽色潔白,體態優美,叫聲動人。

所用顏色

 杏黃　 杏紅　 銀灰

 墨黑　 暗灰

頭部詳解

天鵝的頭部扁圓,頸部較長,嘴部呈現黃色,黃色延至上部,嘴側呈尖狀;眼周有黑色斑紋。

繪製思路

從較暗的尾部開始繪畫,逐漸向上方依次對身體、羽毛、頸部、頭部進行細緻的描繪。

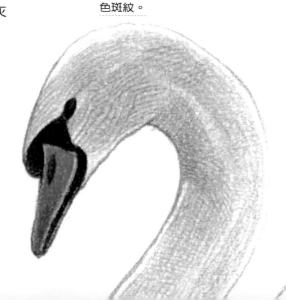

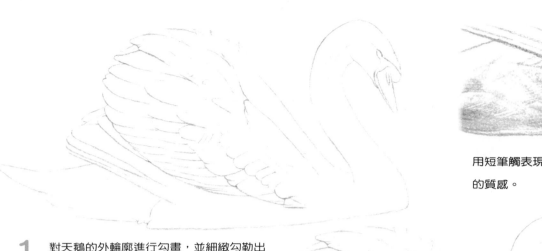

用短筆觸表現絨絨羽毛
的質感。

1. 對天鵝的外輪廓進行勾畫，並細緻勾勒出
翅膀與脖子的彎曲造型。

暗灰

墨灰

2. 由尾部畫起，使用墨灰色畫出尾部的暗
面色調。

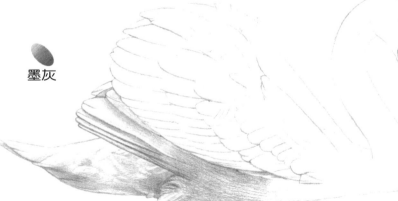

墨灰

羽毛的邊緣線要刻畫得自然。

3. 向上畫出尾部分叉羽毛暗部的整
體色調。

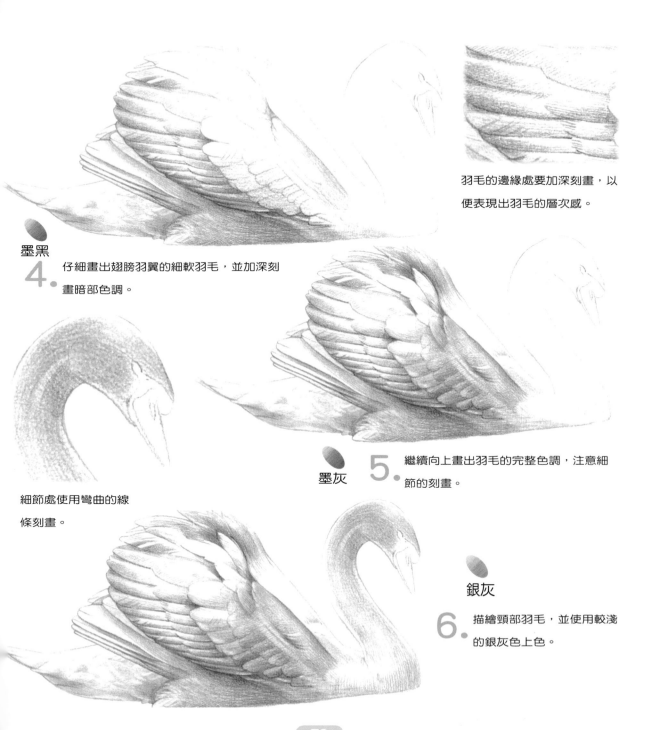

羽毛的邊緣處要加深刻畫，以便表現出羽毛的層次感。

墨黑

4. 仔細畫出翅膀羽翼的細軟羽毛，並加深刻畫暗部色調。

細節處使用彎曲的線條刻畫。

墨灰

5. 繼續向上畫出羽毛的完整色調，注意細節的刻畫。

銀灰

6. 描繪頸部羽毛，並使用較淺的銀灰色上色。

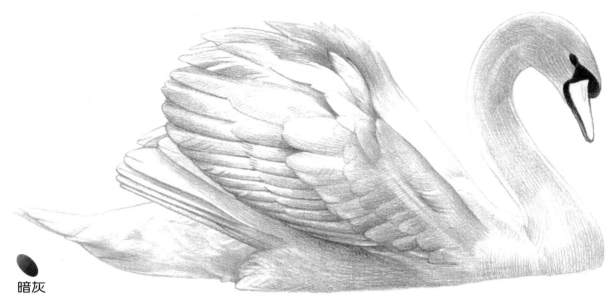

暗灰

7. 按照羽毛的生長方向與形體結構,繪製頭
部深色的羽毛。

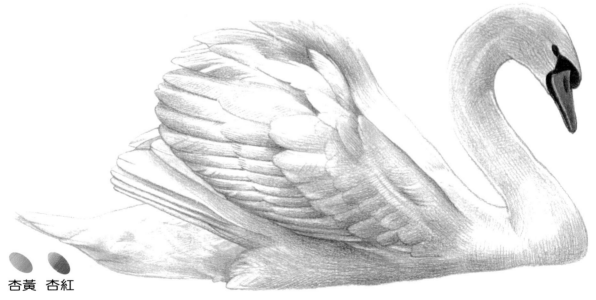

杏黃　杏紅

8. 用杏黃色在嘴部上鋪一層淡淡的顏色,再用杏紅
色對嘴部進行整體塑造。

所用顏色

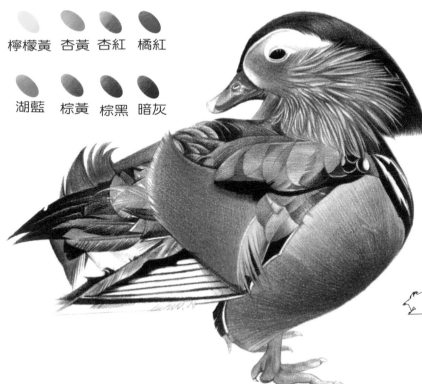

檸檬黃　杏黃　杏紅　橘紅

湖藍　棕黃　棕黑　暗灰

小鳥百科

　　鴛鴦，似野鴨，體形較小。嘴扁，頸長，善游泳，翼長，能飛。鴛鴦羽色絢麗，頭部後側有銅赤、紫、綠等色羽冠。嘴為紅色，腳為黃色。經常成雙成對，在水面上悠閒自得，風韻迷人。鴛鴦在人們心目中是永恆愛情的象徵。

繪製思路

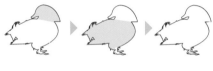

　　從頭部進行繪製，逐步向下描繪出全身的色調，最後畫出腳趾的整體顏色。

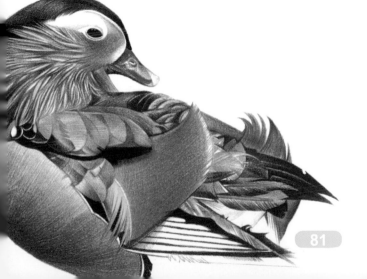

頭部詳解

　　頭部頂端有紫黑色羽冠，眼周羽毛較光滑，臉部至頸部羽毛豐盈，色澤鮮豔。

仔細觀察羽
毛的生長方
向,再進行
刻畫。

棕黃

1. 使用棕黃色畫出鴛鴦的基本外輪廓,細節也同時
描繪。

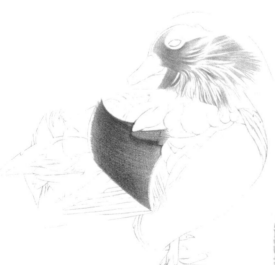

棕黃

2. 繼續使用棕黃色畫出臉部豐盈羽毛的整
體顏色。

用較密的線條有條理
地描繪翅膀。

3. 對同色調的翅膀進行上色,注意
毛色深淺的變化。

棕黃

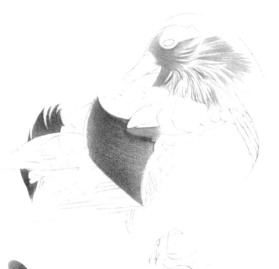

尾部羽毛顏色較
深，注意輪廓線
的細緻描繪。

棕黃

4. 向後方繼續對同類色調的羽
毛進行刻畫，畫出尾部的整
體色調。

檸檬黃

5. 畫出臉部豐盈羽翼的黃色羽毛，著
重塑造羽毛的形體。

亮面使用朱紅色上
色，暗面用深紅色來
塑造形體。

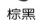

棕黑

6. 對頸部進行整體上色，加深刻畫
顏色較深的部位。

輕輕地疊加出臉部羽毛的杏紅色，表現出羽毛
細軟的質感。

杏紅

7. 以杏紅色進一步勾畫臉部羽
毛，邊緣的羽毛要細緻刻畫。

杏黃　橘紅

8. 在嘴部進行整體上色，注意
前端色彩的描繪。

畫出全身湖藍色
的羽毛，加強翅
膀細節的表現。

湖藍

9. 翅膀的輪廓線要清晰，邊緣處的色調要
加強繪製。

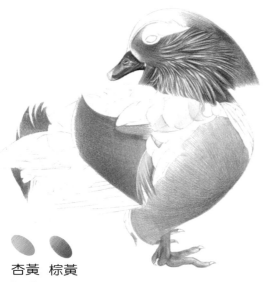

腹部的羽毛線條要依據形體結構的改變而適時調整。

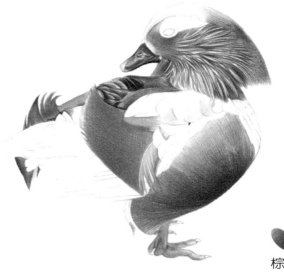

杏黃　棕黃

10. 鴛鴦的腹部肥大，形體較為飽滿突出，長滿了細密的羽毛；腳趾輪廓清晰，亮暗面明顯。

棕黑

11. 以棕黑色加強腹部暗面的色調。

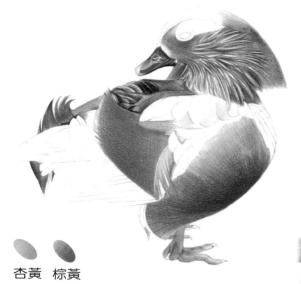

要細膩地表現出背部羽毛花紋的層次感。

杏黃　棕黃

12. 細緻地刻畫出背部羽毛的花紋樣式。

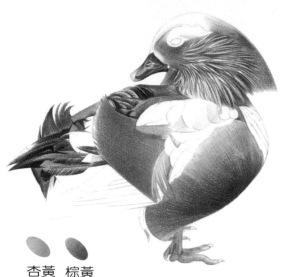

底端羽翼顏色較深，繪畫時要區分出亮面與暗面。

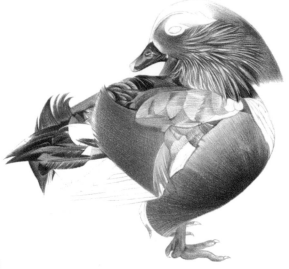

杏黃　棕黃

13. 向後方畫出羽翼底端的整體色調，注意花紋的層次刻畫。

棕黃

14. 輕輕地排出身體中心部位羽毛的整體顏色。

使用疊加的線條，條理分明地畫出羽毛的整體色調。

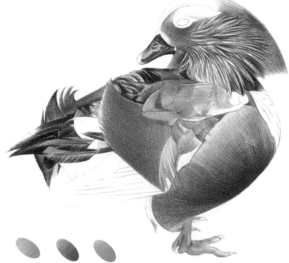

杏黃　棕黃　湖藍

15. 繼續對中心的羽毛造型進行細緻地刻畫。

86

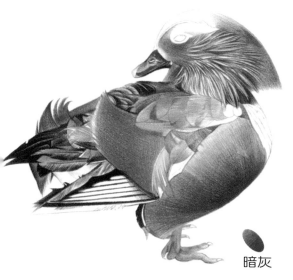

對白色的羽翼預做留白，使顏色更加自然乾淨。

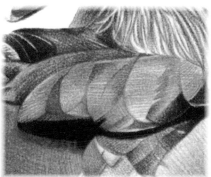

暗灰

16. 使用暗灰色對後方羽毛的紋理進行勾勒。

檸檬黃　湖藍　棕黃

17. 將中心羽毛的整體顏色修飾完整，顏色的疊加過渡要自然。

暗灰

18. 畫出頸部下端及中心羽毛前端的深色調子，注意顏色的對比。

要清晰刻畫邊緣處的輪廓線，加強形體的塑造。

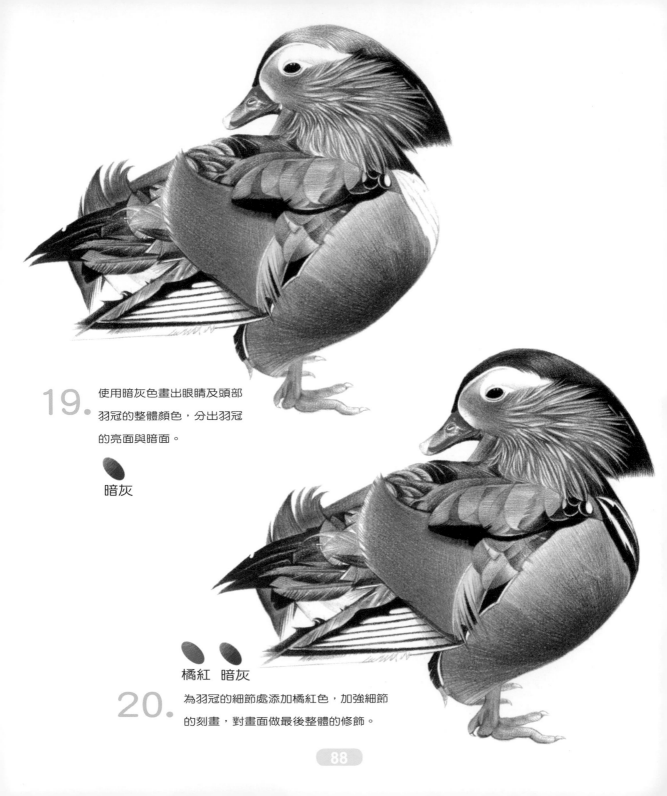

19. 使用暗灰色畫出眼睛及頭部
羽冠的整體顏色，分出羽冠
的亮面與暗面。

暗灰

橘紅　暗灰

20. 為羽冠的細節處添加橘紅色，加強細節
的刻畫，對畫面做最後整體的修飾。

鴿子

頭頂廣平，身軀碩大而寬深，嘴巴長而稍彎，眼環為紅色或肉紅色。頸部長而粗壯，背長而開闊，尾長而末端鈍圓，大腿豐滿。分無腳毛和有腳毛兩種，腳色為紅色；其羽毛顏色較雜，有白、黑、紅等。

頭部詳解

頭部整體呈現灰色，眼睛的虹膜色彩較為醒目，眼眶略顯淡黃色；嘴部稍尖、較突出。

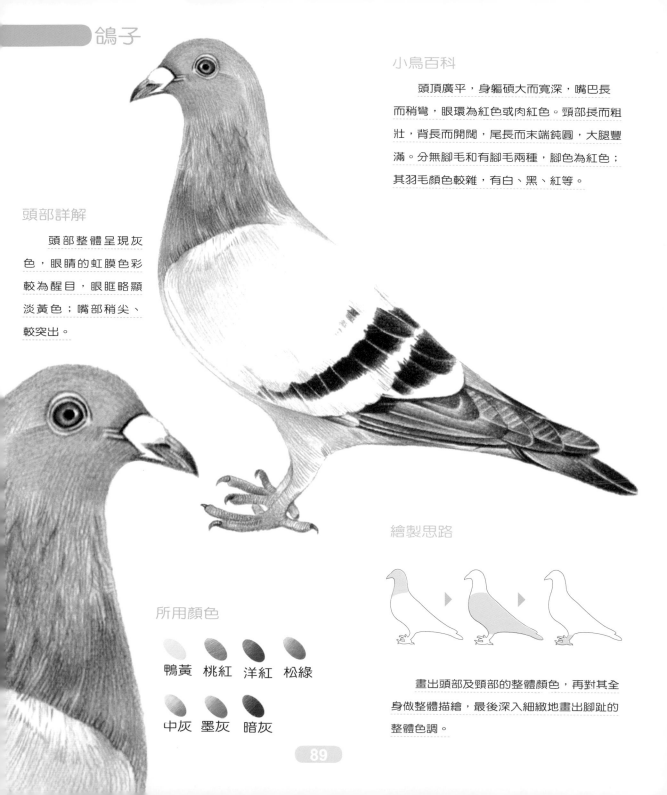

所用顏色

鴨黃　桃紅　洋紅　松綠

中灰　墨灰　暗灰

繪製思路

畫出頭部及頸部的整體顏色，再對其全身做整體描繪，最後深入細緻地畫出腳趾的整體色調。

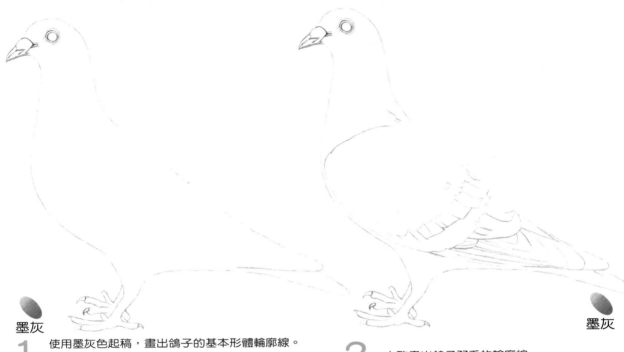

墨灰

1. 使用墨灰色起稿,畫出鴿子的基本形體輪廓線。

2. 大致畫出鴿子羽毛的輪廓線。

墨灰

瞳孔顏色較深,
要加強暗部顏色
的刻畫。

暗灰

3. 使用暗灰色畫出眼睛中的瞳孔。

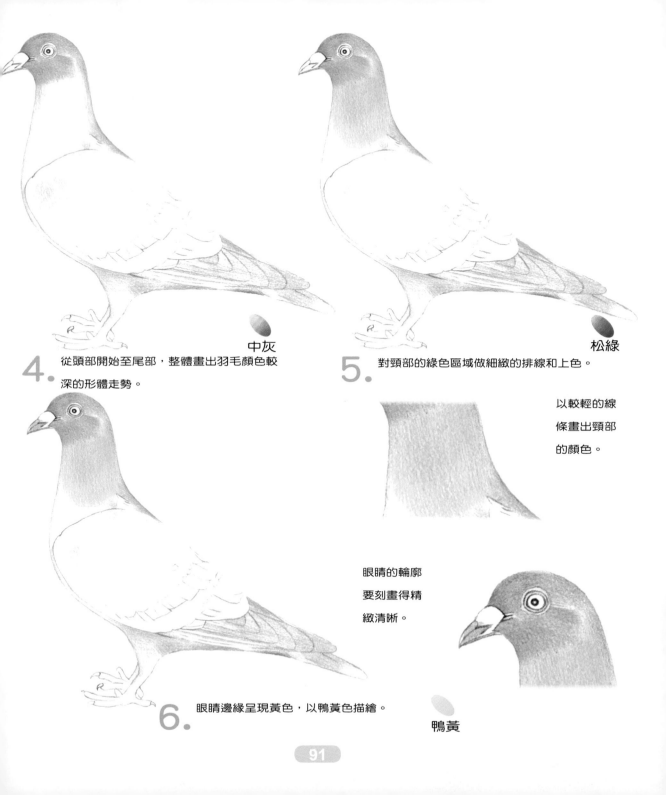

4. 從頭部開始至尾部，整體畫出羽毛顏色較深的形體走勢。

中灰

5. 對頸部的綠色區域做細緻的排線和上色。

松綠

以較輕的線條畫出頸部的顏色。

眼睛的輪廓要刻畫得精緻清晰。

6. 眼睛邊緣呈現黃色，以鴨黃色描繪。

鴨黃

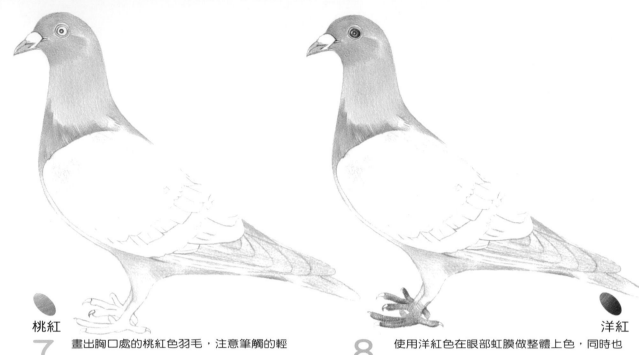

桃紅

7. 畫出胸口處的桃紅色羽毛，注意筆觸的輕重疏密，表現羽毛的層次感。

8. 使用洋紅色在眼部虹膜做整體上色，同時也在同色系的腳掌上色。

洋紅

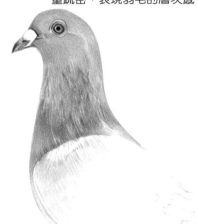

虹膜顏色較深，刻畫時要加重對形體的塑造。

腳掌要區分亮面與暗面，並加深暗面的顏色刻畫。

嘴尖的輪廓要加深刻畫，突顯形體特點。

9. 嘴巴的前端顯露灰色紋理，選用墨灰色上色。

墨灰

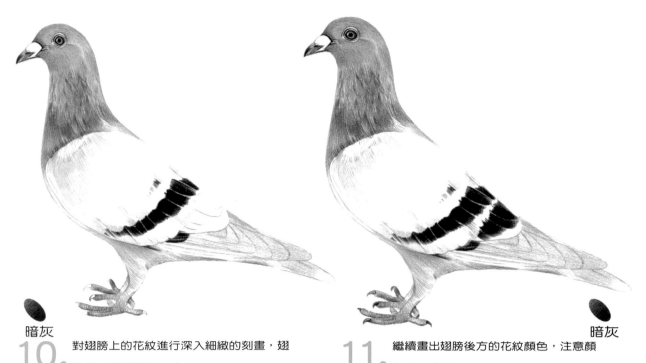

暗灰

10. 對翅膀上的花紋進行深入細緻的刻畫，翅膀花紋要表現層次感。

暗灰

11. 繼續畫出翅膀後方的花紋顏色，注意顏色的深淺變化。

腳趾的亮面與暗面要加以區分，要特別細緻刻畫暗面顏色。

細緻刻畫眼睛的瞳孔顏色。

再次加深刻畫細節。

中灰

12. 將畫面的整體效果做最後修飾，細緻畫出腳趾的形體，並對輪廓做細部修飾。

小鳥百科

　　企鵝是最不怕冷的鳥類，羽毛密度比同體型的鳥類大3-4倍，這些羽毛的作用是調節體溫。 雖然企鵝的雙腳基本上與其他飛行鳥類差不多，但它們的骨骼堅硬，並且比較短且平；全身羽毛重疊，形成鱗片狀。

繪製思路

　　首先畫出顏色較深的頭部，然後對前後翅膀進行刻畫，最後畫出腳趾的整體顏色。

頭部詳解

　　頭部呈黑色，靠近頸部呈橙黃色，鳥喙扁長，下部顯紅色。眼睛略顯小。

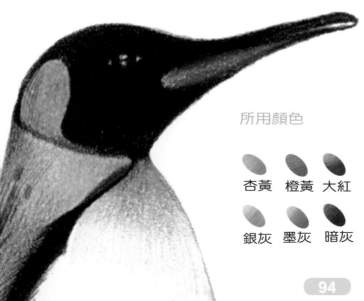

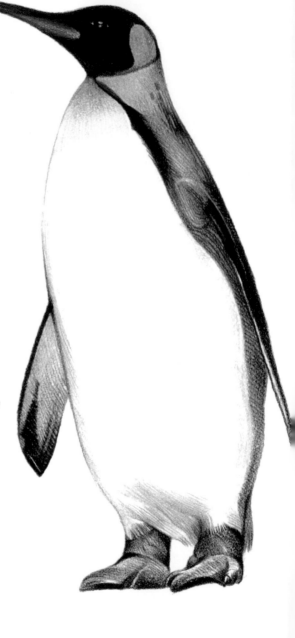

所用顏色

杏黃　橙黃　大紅

銀灰　墨灰　暗灰

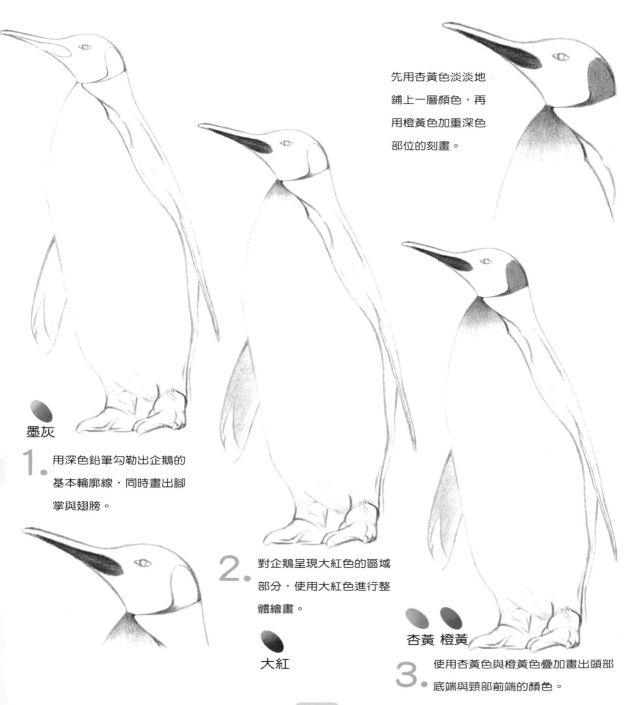

先用杏黃色淡淡地鋪上一層顏色，再用橙黃色加重深色部位的刻畫。

墨灰

1. 用深色鉛筆勾勒出企鵝的基本輪廓線，同時畫出腳掌與翅膀。

2. 對企鵝呈現大紅色的區域部分，使用大紅色進行整體繪畫。

大紅

杏黃 橙黃

3. 使用杏黃色與橙黃色疊加畫出頭部底端與頸部前端的顏色。

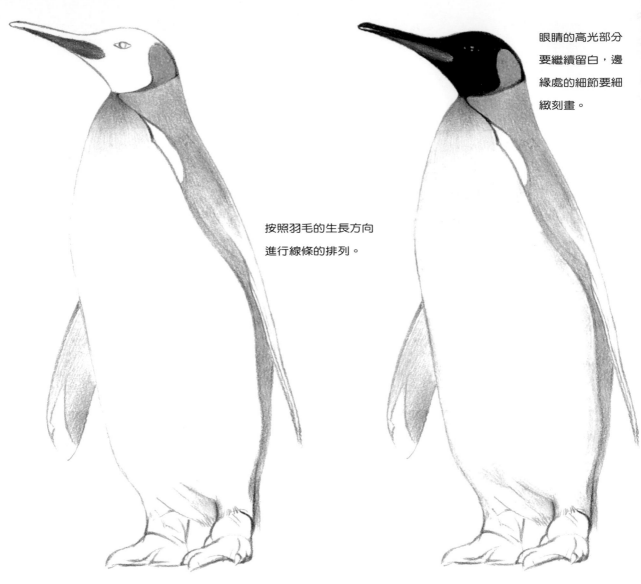

眼睛的高光部分
要繼續留白，邊
緣處的細節要細
緻刻畫。

按照羽毛的生長方向
進行線條的排列。

4. 使用銀灰色從頸部開始細畫企鵝的深色羽毛。

銀灰

5. 仔細刻畫企鵝頭部的整體顏色。著重
對眼睛的繪製，注意色調的區分。

暗灰

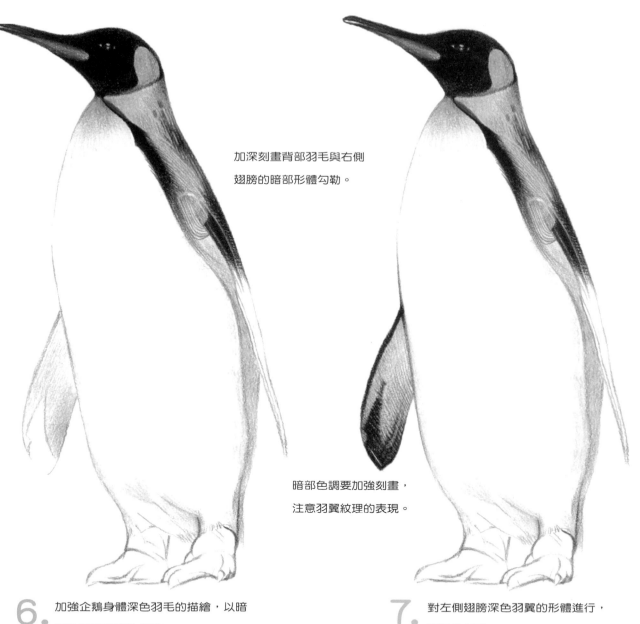

加深刻畫背部羽毛與右側
翅膀的暗部形體勾勒。

暗部色調要加強刻畫，
注意羽翼紋理的表現。

6. 加強企鵝身體深色羽毛的描繪，以暗
灰色加重細節的塑造。

暗灰

7. 對左側翅膀深色羽翼的形體進行，
細緻地刻畫。

銀灰 暗灰

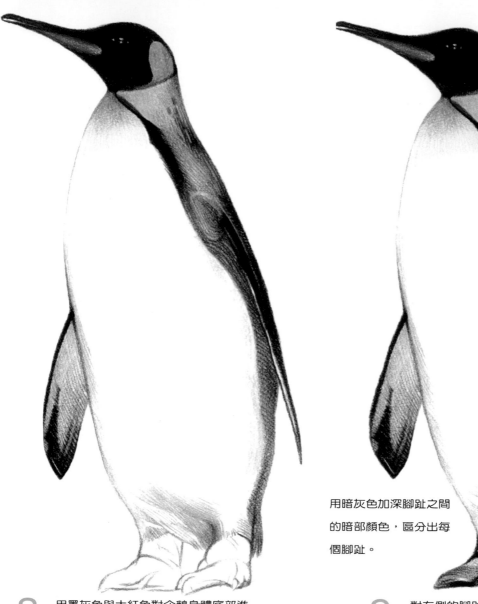

用暗灰色加深腳趾之間
的暗部顏色，區分出每
個腳趾。

8. 用墨灰色與大紅色對企鵝身體底部進
行線條的疊加刻畫。

墨灰　大紅

9. 對左側的腳趾做細膩的形體塑造；區分
出亮面與暗面，並加深暗面的刻畫。

銀灰　暗灰

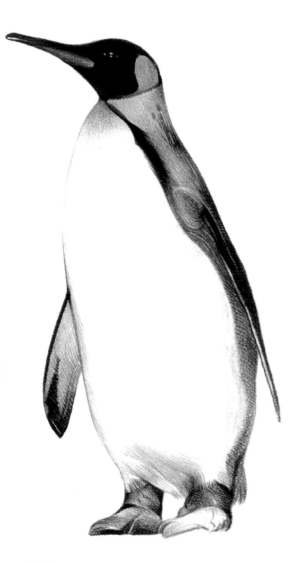

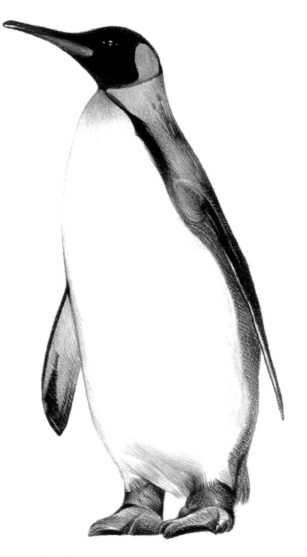

10. 接著對右側腳趾進行形體塑造，先對腿部進行刻畫。

銀灰　暗灰

11. 接著再畫出右側腳趾的整體顏色，同樣區分出亮面與暗面，並加強細節的刻畫。

銀灰　暗灰

火烈鳥

小鳥百科

　　火烈鳥體型大小似鶴，脖子長，常呈S形彎曲。嘴短而厚，上嘴中部突出並向下彎曲，下嘴較大成槽狀；腳極長，紅色越鮮豔、則火烈鳥的體格越健壯、越具吸引力。

繪製思路

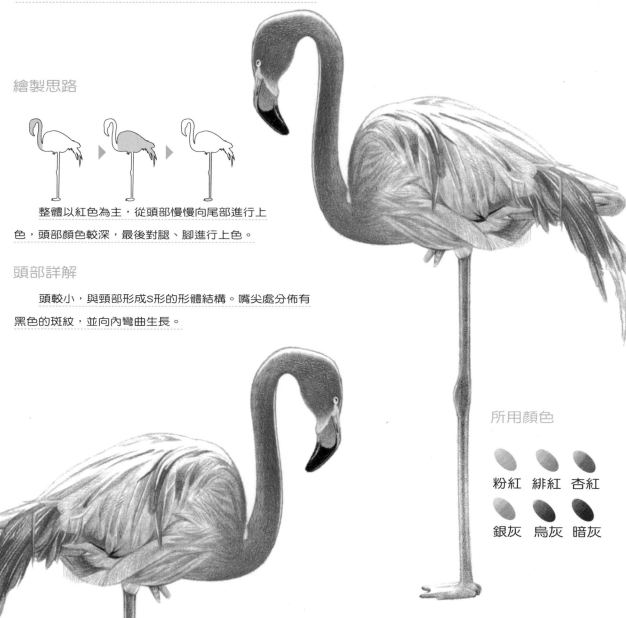

　　整體以紅色為主，從頭部慢慢向尾部進行上色，頭部顏色較深，最後對腿、腳進行上色。

頭部詳解

　　頭較小，與頸部形成S形的形體結構。嘴尖處分佈有黑色的斑紋，並向內彎曲生長。

所用顏色

粉紅　緋紅　杏紅

銀灰　烏灰　暗灰

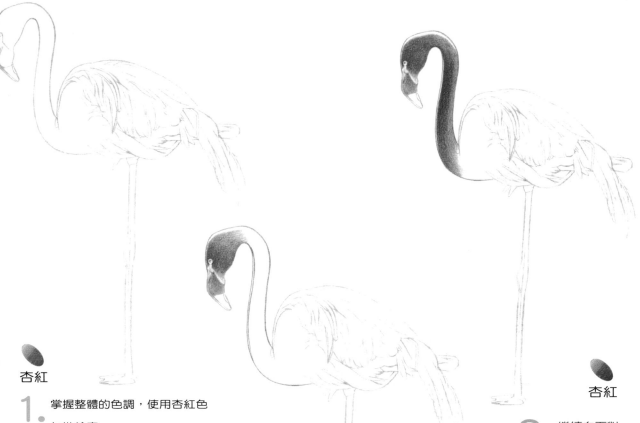

杏紅

1. 掌握整體的色調,使用杏紅色勾勒輪廓。

喙部後方與頭部的顏色都呈現紅色,使用杏紅色進行統一的刻畫。

杏紅

2. 從頭部開始進行繪畫,注意色調深淺的變化。

杏紅

3. 繼續向下對頸部進行整體上色。

頸部的形體較彎曲,運用弧線塑造體態。

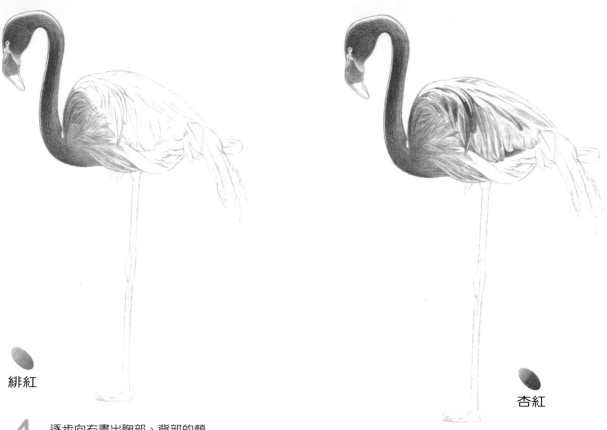

緋紅

4. 逐步向右畫出胸部、背部的顏色，注意色調的明暗變化。

5. 對翅膀上方較突出的羽毛，進行色調的加深刻畫。

杏紅

使用杏紅色加重深色部位的刻畫，增強羽毛的體積感。

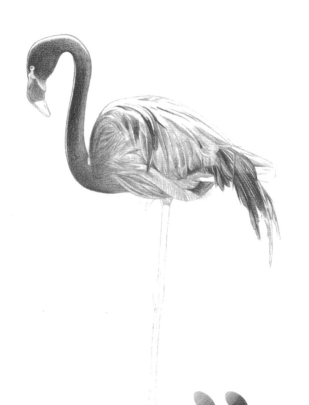

7. 使用暗灰色畫出鳥喙的顏色，注意高光的表現。

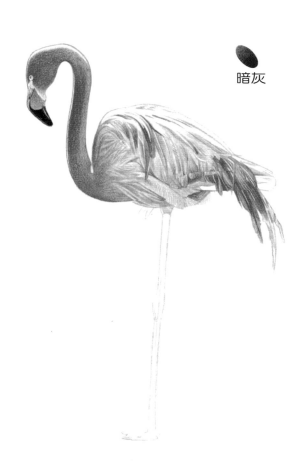

暗灰

緋紅 杏紅

6. 使用緋紅色與杏紅色疊加畫出底部羽毛的整體顏色。

底部羽毛參差不齊，描繪時注意層次感的表現。

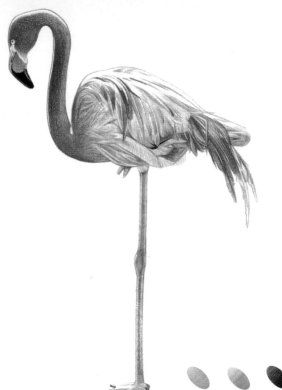

嘴部紅色區域有黑色斑紋分佈，注意對造型的刻畫。

9. 最後加深細節的形體塑造，並完成頭部整體顏色的修飾。

粉紅　銀灰　暗灰

8. 完成腿部整體色調，並對黑色區域進行整體上色，加重喙部前端黑色的勾勒。

使用粉紅色對身體亮面的羽毛進行塑造。

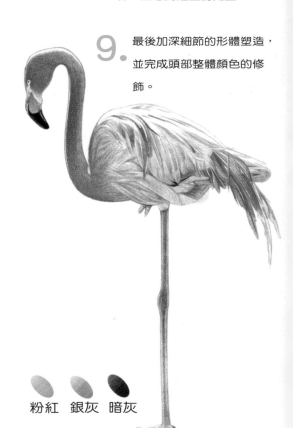

粉紅　銀灰　暗灰

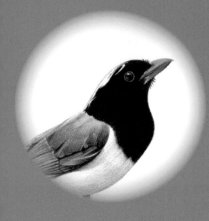

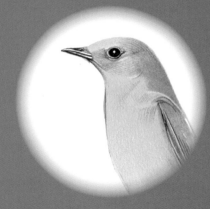

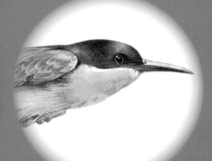

第5章

嗓音悅耳的歌唱家

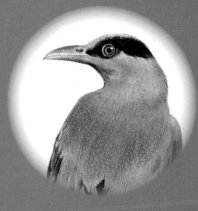

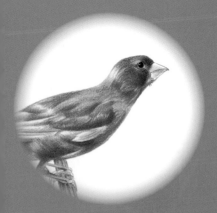

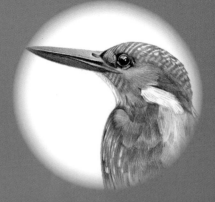

翠鳥

小鳥百科

　　從頭頂至尾部分佈著藍黑色的羽毛，羽毛繁密有翠藍橫斑，背部為灰翠藍色，腹部略顯粉紅色，頭頂有淺色橫斑，嘴和腳均為赤紅色，遠觀很像啄木鳥。因背和面部的羽毛翠藍發亮，因而稱為翠鳥。

所用顏色

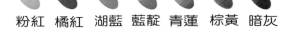

粉紅　橘紅　湖藍　藍靛　青蓮　棕黃　暗灰

頭部詳解

　　頭頂至後頸部為帶有光澤的深綠色，其中佈滿藍色斑點，從背部至尾部為光鮮的寶藍色，嘴巴大而扁長，上顯藍色，下顯紅色。

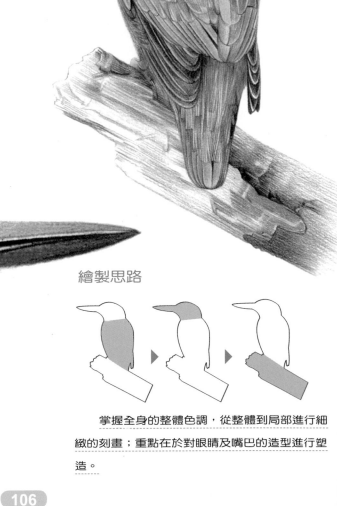

繪製思路

　　掌握全身的整體色調，從整體到局部進行細緻的刻畫；重點在於對眼睛及嘴巴的造型進行塑造。

2. 從整體進行全面觀察，使用湖藍色對
翠鳥全身的藍色區域鋪上一層底色。

湖藍

青蓮

1. 首先對其整體的外輪廓進行勾勒，細節處的形
體也進行概括的刻畫。

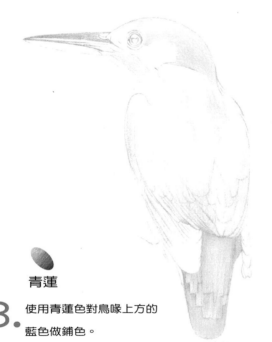

青蓮

3. 使用青蓮色對鳥喙上方的
藍色做鋪色。

嘴部的形體較羽毛光
滑，描繪時要注意質
感的表現。

進一步修整喙部的形體，使用暗灰色
加強刻畫暗部的色調及輪廓線。

暗灰

橘紅

4. 繼續對嘴部進行上色，使用橘紅色畫出嘴部
下側的整體顏色，注意鼻孔的刻畫。

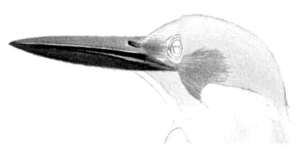

羽毛邊緣處的線條要
巧妙地虛化。

粉紅

6. 眼周及臉部分佈有粉紅色的羽毛，使用粉
紅色淡淡地鋪上一層顏色。

注意深色斑紋羽毛的深淺變化。

藍靛　暗灰

7. 深入細緻地對眼睛進行刻畫，眼眶顯露出白色，注意邊緣的描繪。

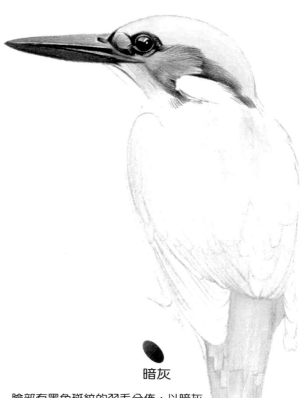

高光採用留白的方式呈現，使其明亮通透。

暗灰

8. 臉部有黑色斑紋的羽毛分佈，以暗灰色進行細緻的刻畫。

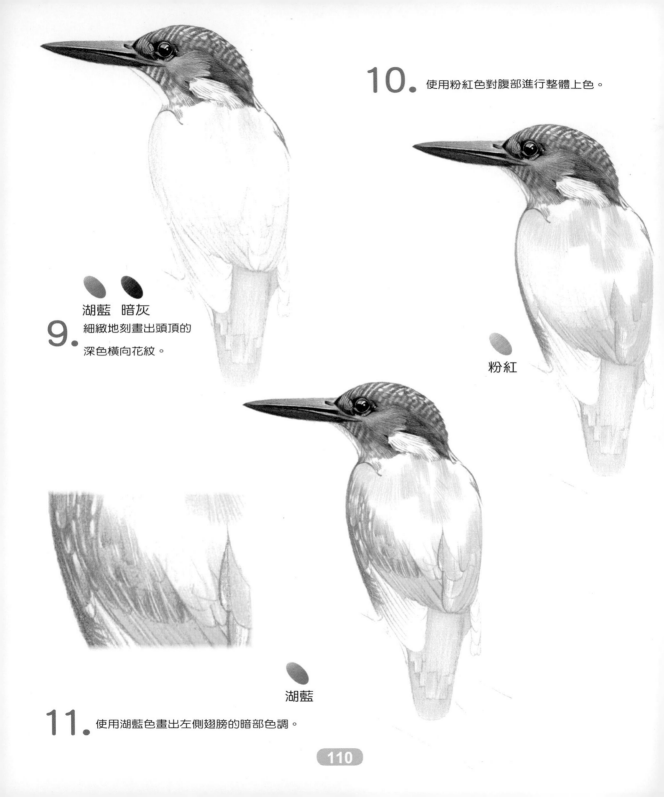

10. 使用粉紅色對腹部進行整體上色。

湖藍　暗灰

9. 細緻地刻畫出頭頂的
深色橫向花紋。

粉紅

湖藍

11. 使用湖藍色畫出左側翅膀的暗部色調。

12.
繼續對右側翅膀的暗部上色。

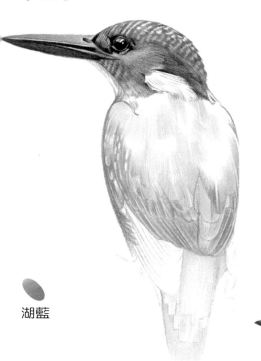

湖藍

13.
使用暗灰色對左側翅膀的深色斑紋進行整體繪畫。

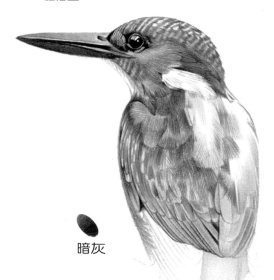

暗灰

繪畫背部的花紋時，要注意羽毛層次的表現。

14.
先用湖藍色畫出背部的花紋樣式，再用暗灰色畫右側翅膀的深色斑紋。

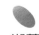

湖藍　暗灰

棕黃

15. 使用棕黃色對左右兩側底端的羽翼做細緻的刻畫。

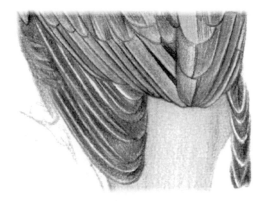

底端羽翼紋理較清晰,要分層次進行刻畫。

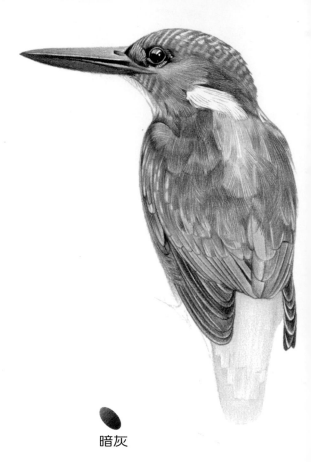

暗灰

16. 加強底端羽翼的整體色調,使用暗灰色進行整體鋪色。

區分出亮面與暗面,加深暗部色調的描繪。

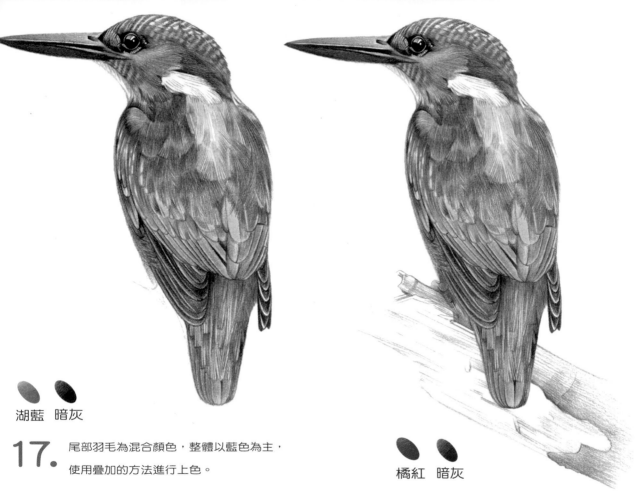

湖藍　暗灰

17. 尾部羽毛為混合顏色，整體以藍色為主，使用疊加的方法進行上色。

橘紅　暗灰

18. 使用橘紅色加深腹部的色調，再用暗灰色塑造樹枝的形體。

細緻觀察樹枝的形體，使用長直線畫出整體色調，加強對細節紋理的描繪與尾部相接處的線條，刻畫時要儘量虛化。

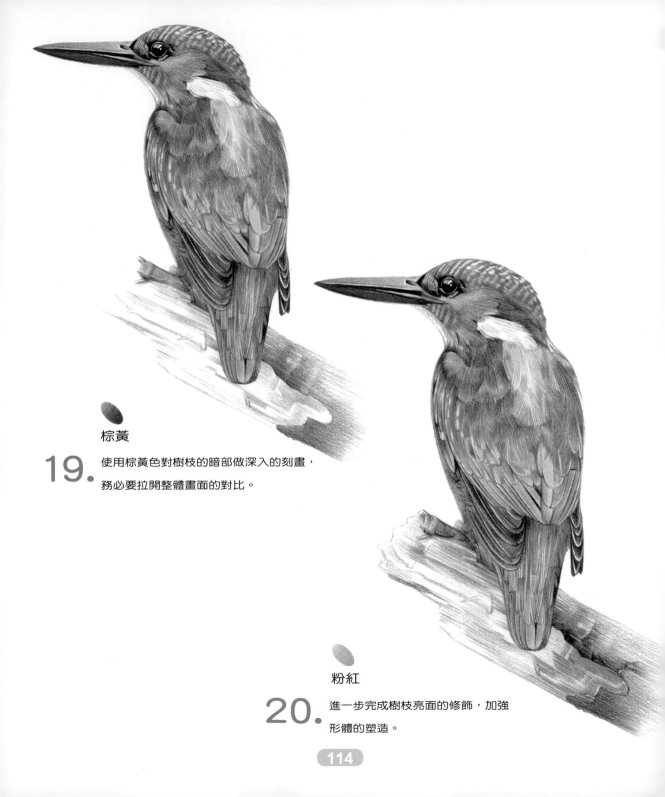

棕黃

19. 使用棕黃色對樹枝的暗部做深入的刻畫，務必要拉開整體畫面的對比。

粉紅

20. 進一步完成樹枝亮面的修飾，加強形體的塑造。

 黃鸝

小鳥百科

　　黃鸝是中等體型的鳴禽，體表多半是由全黃色的羽毛組成。成鳥的鳥體、眼周、翼及尾部均有鮮豔分明的亮黃色和黑色分佈；嘴與頭等長，較為粗壯，嘴峰略呈弧形、稍向下曲，嘴緣平滑；嘴須細短，鼻孔裸出，上蓋以薄膜。

所用顏色

杏黃　　橙黃　　杏紅　　大紅　　棕黃　　棕黑　　棕栗　　暗灰

繪製思路

　　掌握整體的色彩，先畫出全身及翅膀、尾部的顏色，再對頭部進行細緻刻畫，最後畫出腳部及枝幹的顏色。

頭部詳解

　　鳥喙較粗壯，上嘴前端微向下彎，喙部呈粉紅；頭部色彩豔麗，眼周的黑色較突出。

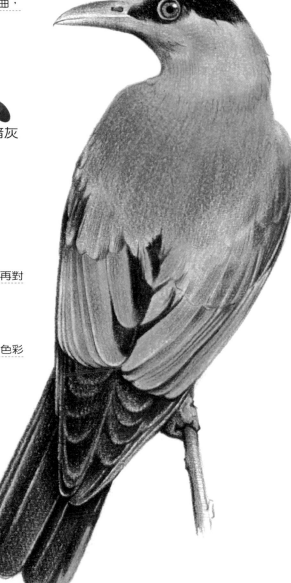

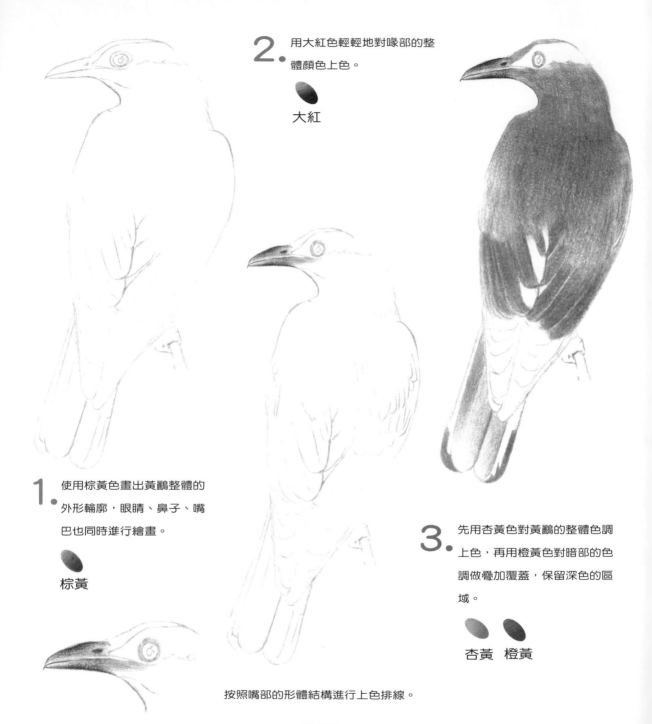

2. 用大紅色輕輕地對喙部的整體顏色上色。

大紅

1. 使用棕黃色畫出黃鸝整體的外形輪廓，眼睛、鼻子、嘴巴也同時進行繪畫。

棕黃

按照嘴部的形體結構進行上色排線。

3. 先用杏黃色對黃鸝的整體色調上色，再用橙黃色對暗部的色調做疊加覆蓋，保留深色的區域。

杏黃　橙黃

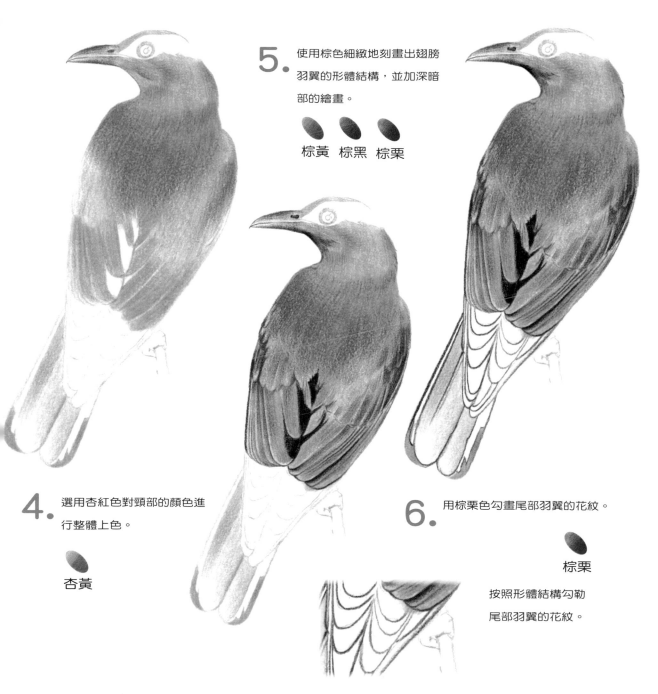

5. 使用棕色細緻地刻畫出翅膀羽翼的形體結構，並加深暗部的繪畫。

棕黃　棕黑　棕栗

4. 選用杏紅色對頸部的顏色進行整體上色。

杏黃

6. 用棕栗色勾畫尾部羽翼的花紋。

棕栗

按照形體結構勾勒尾部羽翼的花紋。

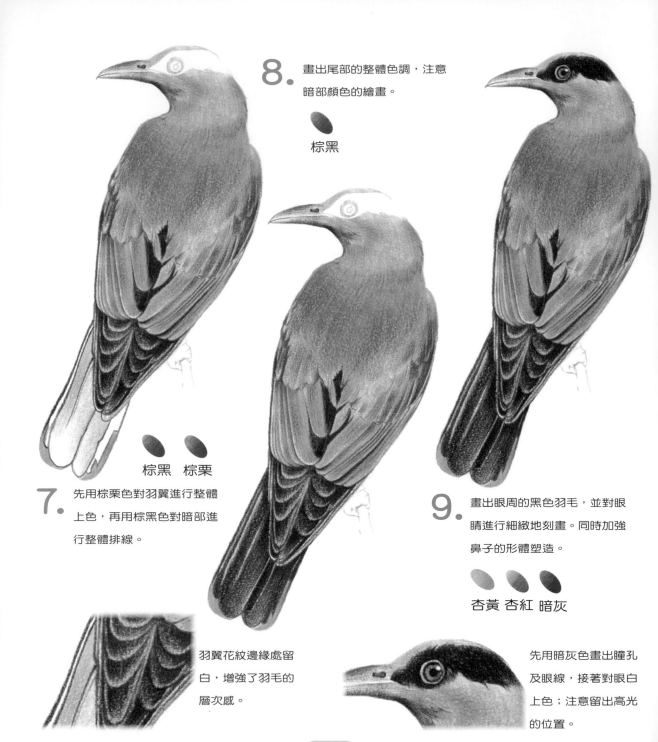

8. 畫出尾部的整體色調，注意暗部顏色的繪畫。

棕黑

棕黑　棕栗

7. 先用棕栗色對羽翼進行整體上色，再用棕黑色對暗部進行整體排線。

羽翼花紋邊緣處留白，增強了羽毛的層次感。

9. 畫出眼周的黑色羽毛，並對眼睛進行細緻地刻畫。同時加強鼻子的形體塑造。

杏黃　杏紅　暗灰

先用暗灰色畫出瞳孔及眼線，接著對眼白上色；注意留出高光的位置。

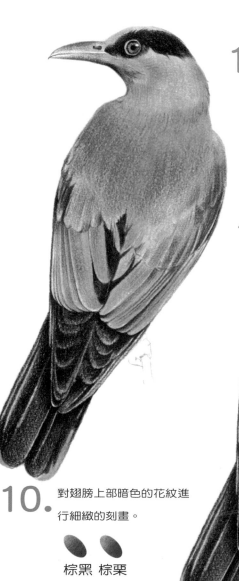

11. 對爪子進行整體上色，區分亮面與暗面，加深暗面的刻畫。

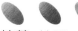

棕黃　棕黑　棕栗

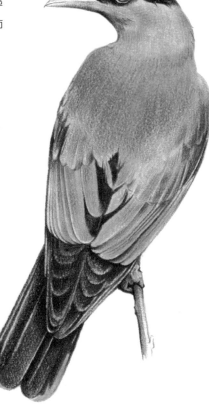

 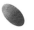

棕黃　棕黑　棕栗

10. 對翅膀上部暗色的花紋進行細緻的刻畫。

棕黑　棕栗

左側暗部的花紋比右側暗部花紋顏色來得深。

12. 用深色鉛筆畫出樹枝的輪廓，再用較淺的棕黃色對塑造形體。

棕黃　棕黑　棕栗

先用棕栗色勾畫出爪子的基本形體，逐步繪製出暗部。

金絲雀

小鳥百科

　　金絲雀是羽色和鳴叫兼優的籠養觀賞鳥。羽色有黃、白、紅、綠、灰褐色，黃色金絲雀的數量較多。最名貴的是嘴和腿都是肉色的白色金絲雀，其次是白羽紅眼睛的金絲雀。從外形上看，雄鳥較大，尾較長，頭較圓，頭頂及全身羽色較深；雌鳥較小，尾較短，頭較尖細，頭頂及全身羽色較淺。

繪製思路

　　先畫出全身的整體顏色，再向下畫出腿部及腳趾的顏色，最後再針對樹枝添加顏色。

所用顏色

檸檬黃　杏黃　橙黃　粉紅　緋紅

杏紅　丹砂　深紅　暗灰

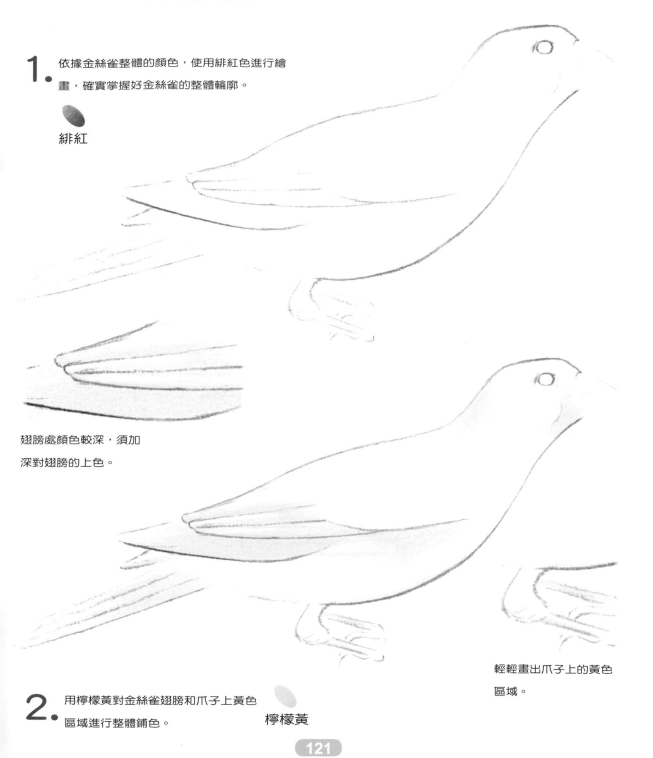

1. 依據金絲雀整體的顏色，使用緋紅色進行繪畫，確實掌握好金絲雀的整體輪廓。

緋紅

翅膀處顏色較深，須加深對翅膀的上色。

2. 用檸檬黃對金絲雀翅膀和爪子上黃色區域進行整體鋪色。

檸檬黃

輕輕畫出爪子上的黃色區域。

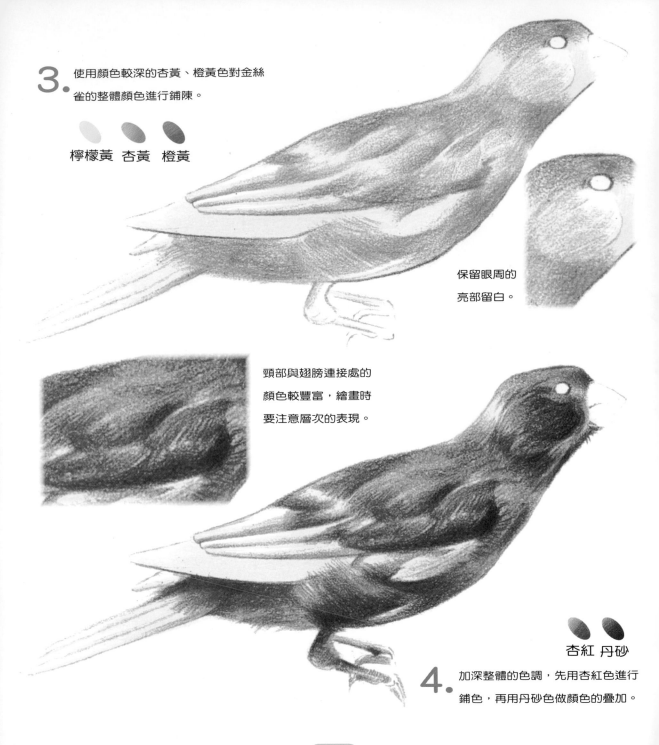

3. 使用顏色較深的杏黃、橙黃色對金絲雀的整體顏色進行鋪陳。

檸檬黃　杏黃　橙黃

保留眼周的亮部留白。

頸部與翅膀連接處的顏色較豐富，繪畫時要注意層次的表現。

杏紅　丹砂

4. 加深整體的色調，先用杏紅色進行鋪色，再用丹砂色做顏色的疊加。

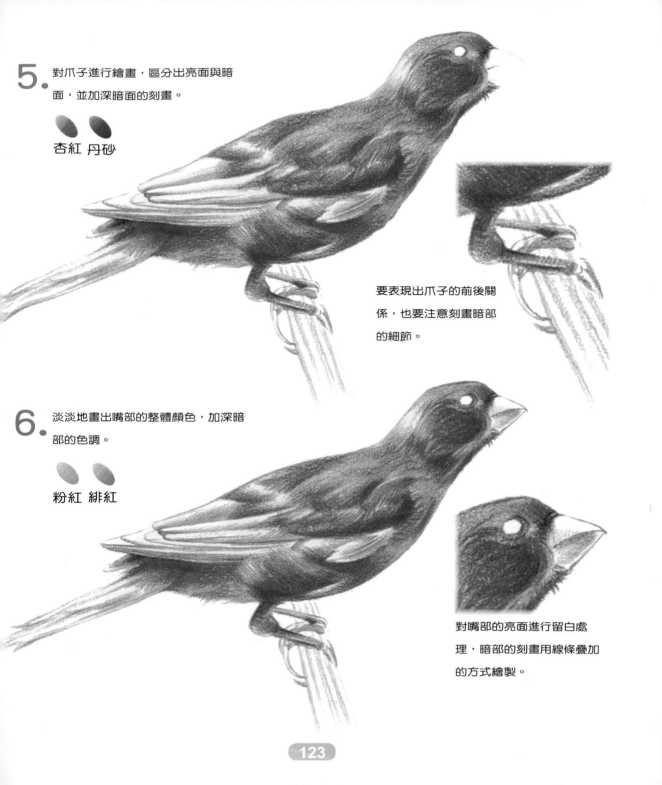

5. 對爪子進行繪畫，區分出亮面與暗面，並加深暗面的刻畫。

杏紅　丹砂

要表現出爪子的前後關係，也要注意刻畫暗部的細節。

6. 淡淡地畫出嘴部的整體顏色，加深暗部的色調。

粉紅　緋紅

對嘴部的亮面進行留白處理，暗部的刻畫用線條疊加的方式繪製。

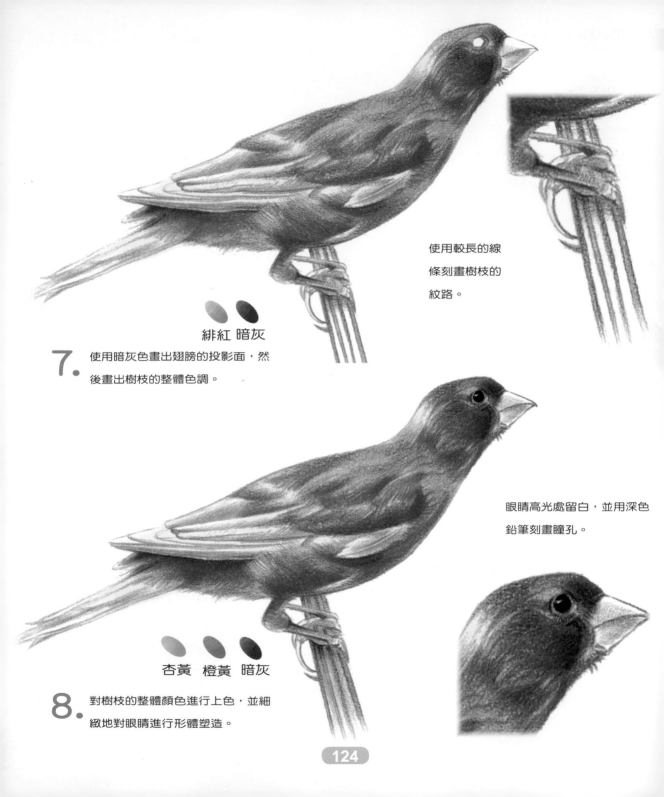

使用較長的線
條刻畫樹枝的
紋路。

緋紅 暗灰

7. 使用暗灰色畫出翅膀的投影面，然
後畫出樹枝的整體色調。

眼睛高光處留白，並用深色
鉛筆刻畫瞳孔。

杏黃 橙黃 暗灰

8. 對樹枝的整體顏色進行上色，並細
緻地對眼睛進行形體塑造。

喜鵲

小鳥百科

　　喜鵲羽色相似，頭、頸、背至尾均為黑色，並自前往後分別呈現紫色、綠藍色、綠色等光澤；雙翅為黑色，在翼肩有一塊白斑；尾部較翅長，呈楔形，嘴、腿、腳為純黑色；腹面以胸為界，前黑後白。

所用顏色

天藍	湖藍	青蓮	藏藍
粉紅	桃紅	朱紅	丹砂
銀灰	墨灰	烏灰	暗灰

繪製思路

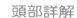

　　翅膀羽毛鮮豔，先刻畫此部位；然後向上畫出頭部的細節造型；最後再繪製腳趾。

頭部詳解

　　頭部整體以黑色羽毛為主，頭頂處有白色羽毛生長。鳥喙較小，呈淺紅色。眼睛圓潤飽滿，眼線呈淺紅色。

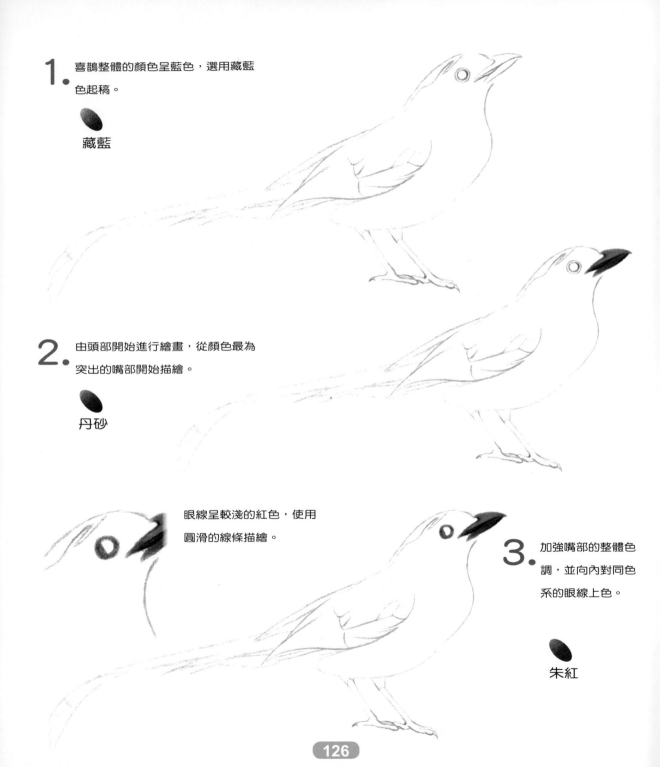

1. 喜鵲整體的顏色呈藍色，選用藏藍色起稿。

藏藍

2. 由頭部開始進行繪畫，從顏色最為突出的嘴部開始描繪。

丹砂

眼線呈較淺的紅色，使用圓滑的線條描繪。

3. 加強嘴部的整體色調，並向內對同色系的眼線上色。

朱紅

高光的位
置要預先
留白。

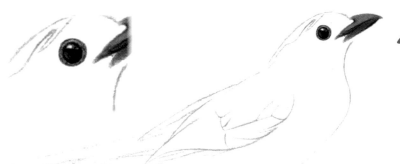

4. 眼睛的整體色調以
深灰色為主，並摻
有少量丹砂色。

丹砂　烏灰　暗灰

5. 對翅膀的整體色調上色，先用天藍色做整
體勾畫，再用湖藍色加深暗部的色調。

天藍　湖藍

以規律有序的線條畫出
羽翼的紋理。

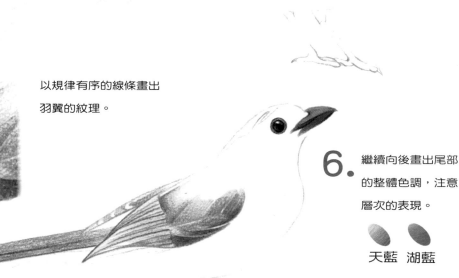

6. 繼續向後畫出尾部
的整體色調，注意
層次的表現。

天藍　湖藍

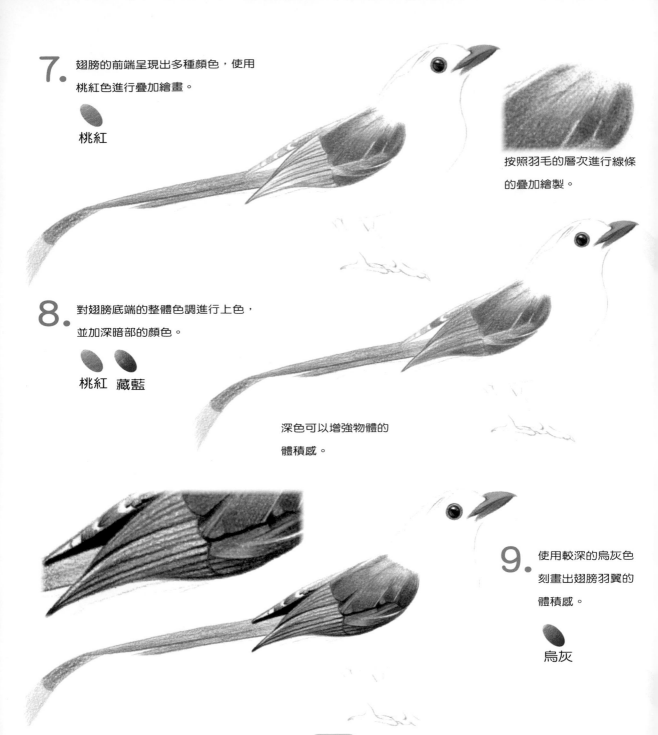

7. 翅膀的前端呈現出多種顏色，使用
桃紅色進行疊加繪畫。

桃紅

按照羽毛的層次進行線條
的疊加繪製。

8. 對翅膀底端的整體色調進行上色，
並加深暗部的顏色。

桃紅　藏藍

深色可以增強物體的
體積感。

9. 使用較深的烏灰色
刻畫出翅膀羽翼的
體積感。

烏灰

尾部形態扁長，使用密集的線條可增強尾部的表現力。

10. 使用密集的線條畫出尾部暗部的整體顏色。

藏藍 暗灰

11. 繼續刻畫深色部位，使用暗灰色色鉛筆對喜鵲頭部的整體色調進行上色。

暗灰

12. 腹部的白色也要有結構上的繪畫表現；使用較淺的銀灰色刻畫上腹部，以墨灰色對下腹部進行繪畫。

銀灰 墨灰

線條要細膩地表現出腹部的結構。

以疊加的線條
有條理地畫出
腹部的色調。

13. 輕輕畫出腹部的顏
色，腹部的中心位
置略顯粉紅色。

粉紅

14. 畫出腿部後端的整體色調，注意顏
色的深淺變化。

墨灰

15. 使用朱紅色對腿和爪子做整體上色，區分出
亮面與暗面，並加強暗面的刻畫。

朱紅　丹砂

爪子上長有銳利的帶溝尖
趾，使用較深的色鉛筆進
行細緻刻畫。

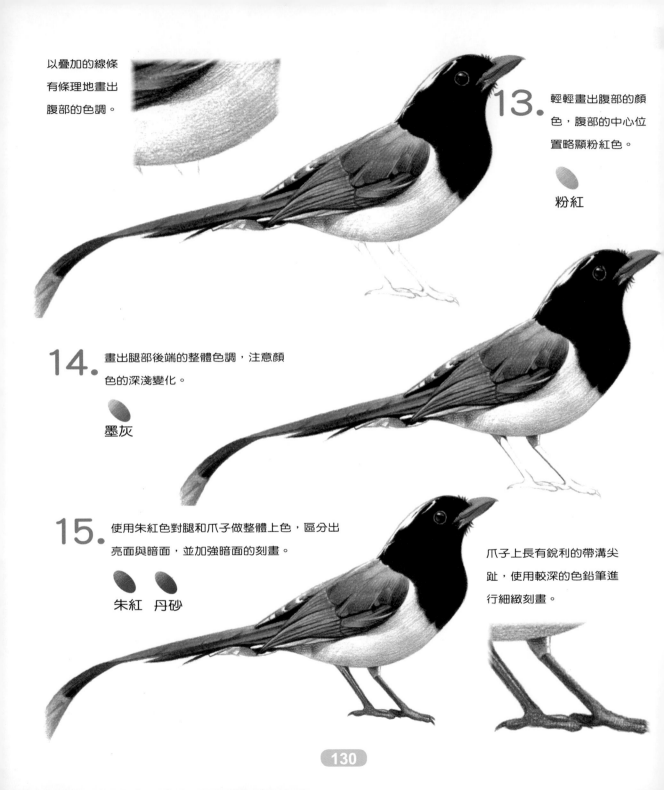

藍喉蜂虎鳥

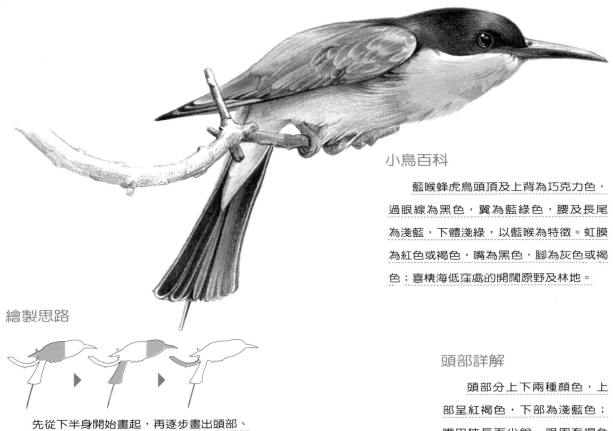

小鳥百科

藍喉蜂虎鳥頭頂及上背為巧克力色，過眼線為黑色，翼為藍綠色，腰及長尾為淺藍，下體淺綠，以藍喉為特徵。虹膜為紅色或褐色，嘴為黑色，腳為灰色或褐色；喜棲海低窪處的開闊原野及林地。

繪製思路

先從下半身開始畫起，再逐步畫出頭部、頸部、尾部的顏色，最後對樹枝進行上色。

頭部詳解

頭部分上下兩種顏色，上部呈紅褐色，下部為淺藍色；嘴巴狹長而尖銳，眼周有褐色的羽毛分佈。

所用顏色

 柳綠　 嫩綠　 葱青

 昏黃　 棕黃　 棕黑

 緋紅　 天藍

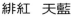

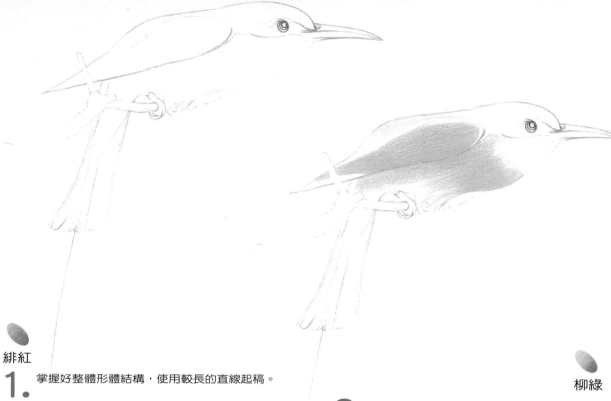

緋紅

1. 掌握好整體形體結構，使用較長的直線起稿。

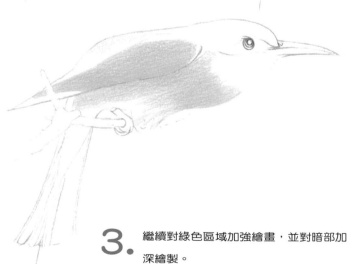

柳綠

2. 掌握整體的顏色，對身體的綠色區域進行整體上色。

暗部的色調要注意深淺的變化。

3. 繼續對綠色區域加強繪畫，並對暗部加深繪製。

柳綠

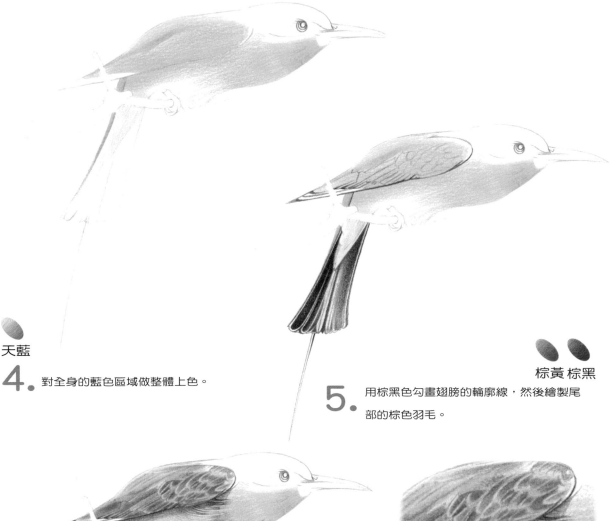

天藍

4. 對全身的藍色區域做整體上色。

棕黃 棕黑

5. 用棕黑色勾畫翅膀的輪廓線，然後繪製尾部的棕色羽毛。

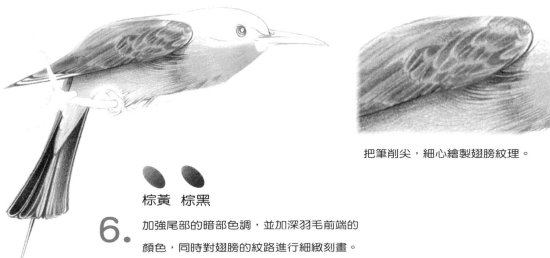

把筆削尖，細心繪製翅膀紋理。

棕黃 棕黑

6. 加強尾部的暗部色調，並加深羽毛前端的顏色，同時對翅膀的紋路進行細緻刻畫。

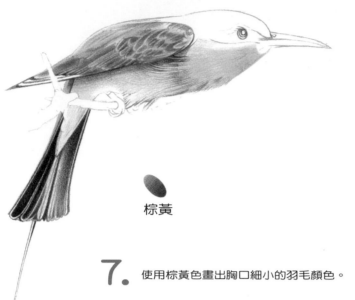

胸口處分佈了深色的羽毛，先將
筆削尖再進行細部繪畫。

棕黃

7. 使用棕黃色畫出胸口細小的羽毛顏色。

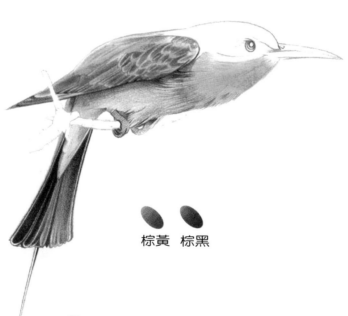

棕黃　棕黑

8. 對爪子的整體顏色進行上色，區分出亮
面與暗面。

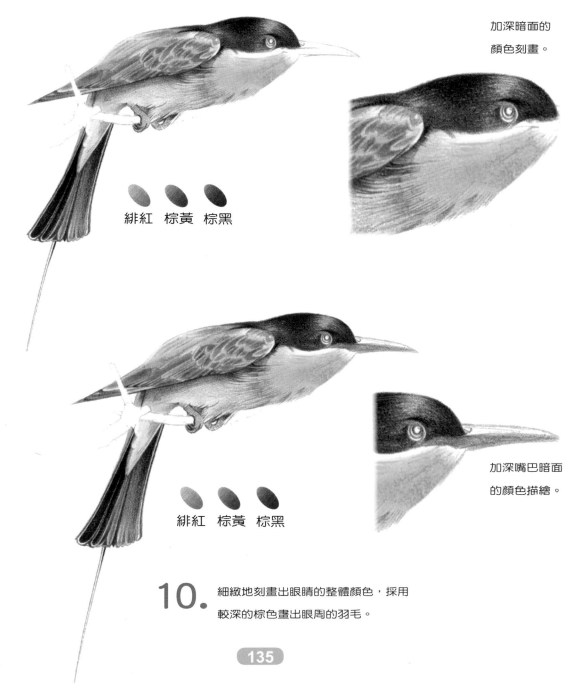

9. 畫出頭頂上部深紅色的羽毛形體。

加深暗面的
顏色刻畫。

緋紅　棕黃　棕黑

緋紅　棕黃　棕黑

加深嘴巴暗面
的顏色描繪。

10. 細緻地刻畫出眼睛的整體顏色，採用
較深的棕色畫出眼周的羽毛。

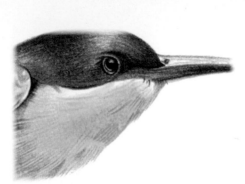

嘴巴下部顏色較深，且與眼睛顏色相近，
注意描繪的對比性。

緋紅　棕黑

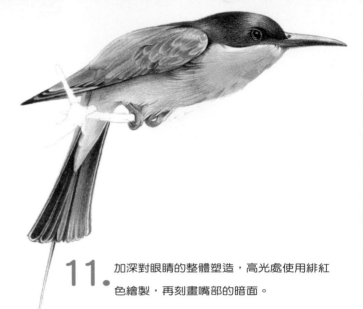

11. 加深對眼睛的整體塑造，高光處使用緋紅
色繪製，再刻畫嘴部的暗面。

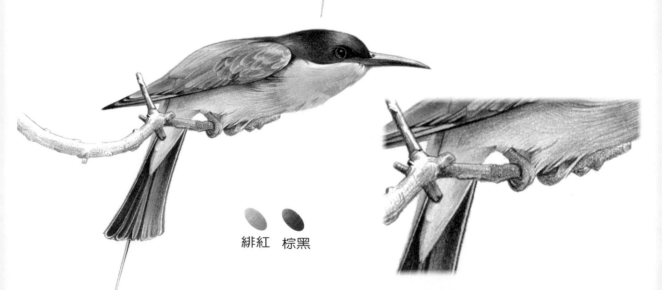

緋紅　棕黑

靠近腳掌的樹枝顏色較深，要
加強繪畫。

12. 對樹枝進行整體的上色與描繪，用棕黑色
塑造細節。

第6章

色彩斑斕的藝術家

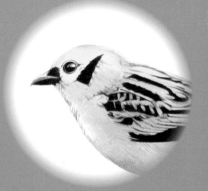

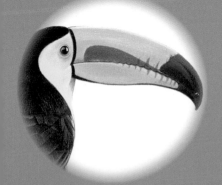

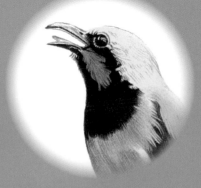

小鳥百科

　　鸚鵡羽毛豔麗，是一種愛叫的鳥；是典型的攀禽，對趾型足，兩趾向前、兩趾向後，適合抓握；鳥喙強勁有力，可以食用硬殼果。鸚鵡羽色鮮豔，常被作為寵物飼養。它們以美麗的羽毛，善學人語的特點，為人所熟知和鍾愛；分佈在溫、亞熱、熱帶的廣大地域。

所用顏色

杏黃	緋紅	大紅	朱紅
黃綠	嫩綠	草綠	藏藍
天藍	湖藍	中灰	黑灰

頭部詳解

　　鸚鵡頭部整體為紅色，漸漸向後方至頸部變色；鳥喙呈錐狀，上部較下部突出，向內彎曲呈丁溝狀；眼部周圍分佈有白色的斑紋。

繪製思路

　　從頭部開始進行繪畫，逐步向下畫出腹部、翅膀、尾部的羽毛顏色；最後再對樹枝進行細緻的刻畫。

2. 先用大紅色全面地畫出頭部基本顏色，再用朱紅色淡淡地鋪一層顏色。

大紅　朱紅

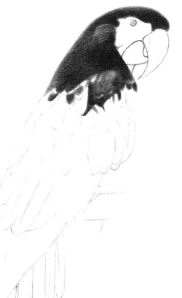

1. 用緋紅色、湖藍色、黑灰色分別畫出鸚鵡頭部、身體、嘴部的輪廓線，先對羽毛的輪廓進行簡單的勾勒。

緋紅　湖藍　黑灰

頸部的顏色，在描繪時要注意羽毛層次的表現。

3. 繼續向下對同類紅色系的羽毛上色。

大紅　朱紅

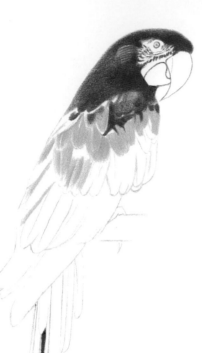

5. 用黃綠色輕輕畫出頭部與
頸部間較淺的羽毛花紋。

黃綠

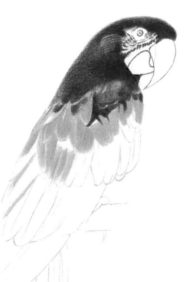

4. 先用黃綠色畫出頸部的整體
顏色，再用嫩綠色進行整體
鋪色。

黃綠　嫩綠

用黃綠色色鉛筆區分頭部
與頸部的羽毛。

6. 選用天藍色對身體做整體描
繪，注意顏色深淺的變化。

天藍

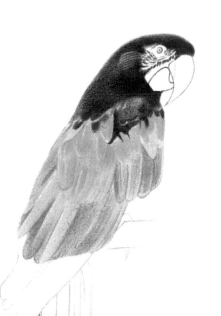

8. 選用藏藍色向下繼續添加顏色，表現出羽毛的暗面。

天藍　湖藍　藏藍

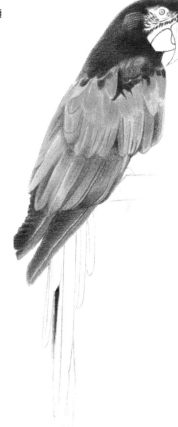

7. 用湖藍色對上一步的深色羽毛進行加深刻畫，加強羽毛的層次感。

天藍　湖藍

9. 畫出靠近尾部的藍色羽毛，尾部顏色較深，注意掌握顏色的深淺變化。

天藍　湖藍　藏藍

用線條疊加的方式在畫面暗部上色。

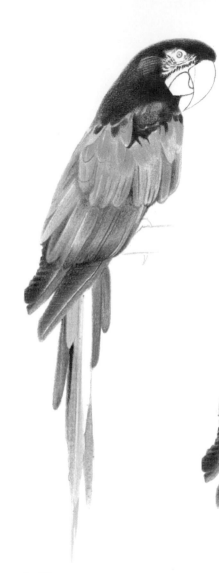

11. 用大紅色為尾部中心的羽毛添加顏色，再用朱紅色進行整體鋪色。

大紅　朱紅

10. 以天藍色、湖藍色在尾部上色。

天藍　湖藍

12. 用杏黃色淡淡地在鸚鵡喙部上端塗上一層顏色，再用緋紅色塑造出體積感。

杏黃　緋紅

線條的排列要依據形體結構進行繪畫。

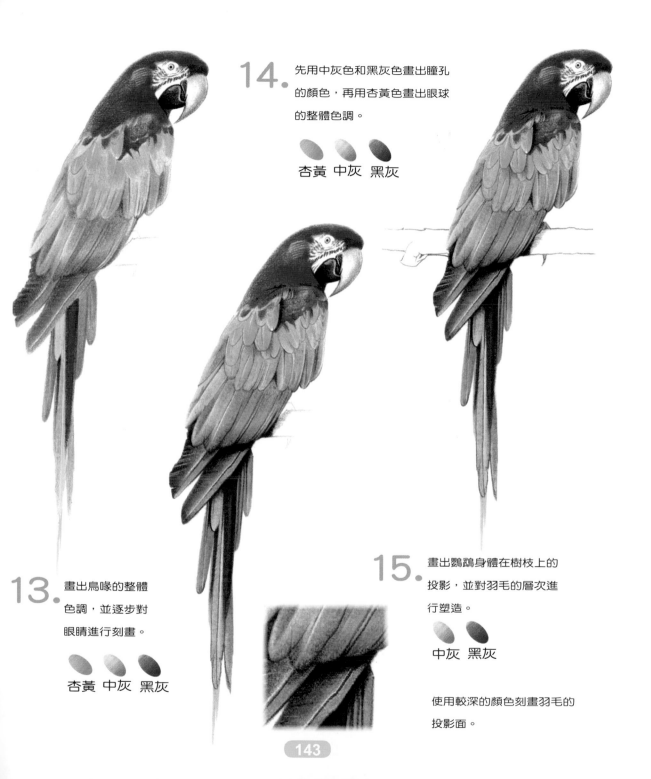

14. 先用中灰色和黑灰色畫出瞳孔的顏色，再用杏黃色畫出眼球的整體色調。

杏黃　中灰　黑灰

13. 畫出鳥喙的整體色調，並逐步對眼睛進行刻畫。

杏黃　中灰　黑灰

15. 畫出鸚鵡身體在樹枝上的投影，並對羽毛的層次進行塑造。

中灰　黑灰

使用較深的顏色刻畫羽毛的投影面。

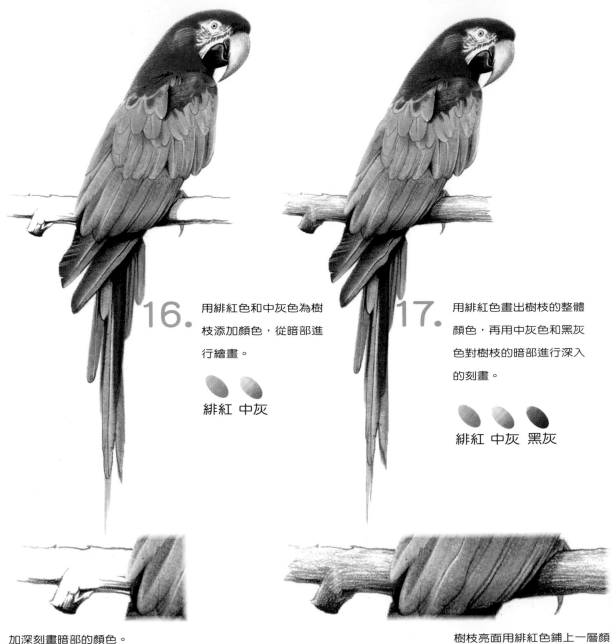

16. 用緋紅色和中灰色為樹枝添加顏色，從暗部進行繪畫。

緋紅　中灰

加深刻畫暗部的顏色。

17. 用緋紅色畫出樹枝的整體顏色，再用中灰色和黑灰色對樹枝的暗部進行深入的刻畫。

緋紅　中灰　黑灰

樹枝亮面用緋紅色鋪上一層顏色，用黑灰色加深投影面。

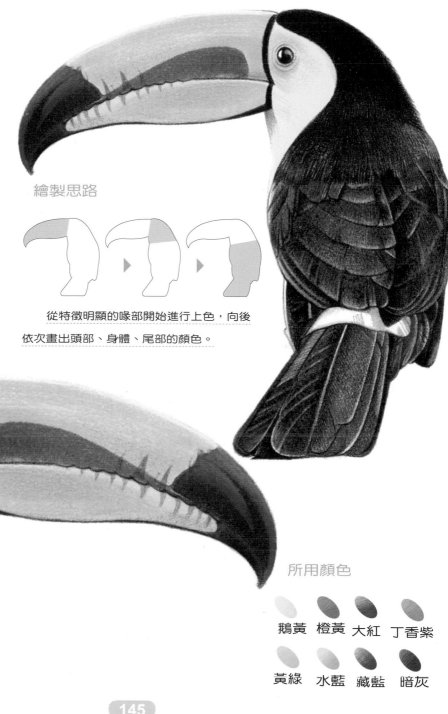

巨嘴嗷鳴

小鳥百科

巨嘴嗷鳴又叫大嘴鳥，是一種很原始的鳥類；頭部最為突出的是喙部。與啄木鳥很接近，腳爪有四趾，而且都是兩趾在前，兩趾在後，毛色鮮豔亮麗。

頭部詳解

較大的鳥嘴成為頭部主要的特點，喙部顏色繁多且鮮豔；眼睛較圓且向外突出，眼周分佈有黃色的羽毛。

繪製思路

從特徵明顯的喙部開始進行上色，向後依次畫出頭部、身體、尾部的顏色。

所用顏色

鵝黃　橙黃　大紅　丁香紫

黃綠　水藍　藏藍　暗灰

線條按照嘴巴的形體進行排線。

黃綠

2. 從突出的鳥喙開始畫起，使用黃綠色畫出喙部上端的黃綠色區域。

藏藍

1. 用流暢的線條畫出大嘴鳥的整體輪廓線。

黃綠

3. 畫出鳥喙下部的黃綠色區域，並對暗部進行加深繪畫。

以疊加的方式加強暗部的顏色。

以有弧度的線
條塑造眼眶的
形體。

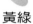

黃綠

4. 繼續使用黃綠色畫出眼眶的基本形體。

水藍

5. 使用水藍色仔細疊加出喙部下側的顏色。

用細膩的線條
畫出藍色區域
的排線。

6. 細緻地畫出眼周的色彩，注意羽毛的生
長方向。

鵝黃

147

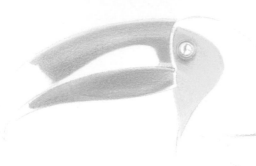

邊緣處的輪廓
線要細心地進
行刻畫。

8. 畫出喙部後方、上下連接處的顏色。

黃綠

7. 細緻地畫出眼周的細節顏色，並以黃綠色
上色。

水藍

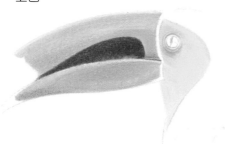

橙黃

9. 對鳥喙上部中心、較突出
的顏色進行描繪。

用水藍色進行
形體的塑造。

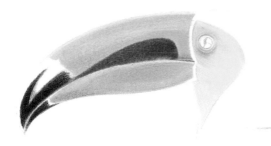

使用較密集的線
條對細節處加深
繪製。

11. 完整地畫出喙部前端的整體顏色，使用
大紅色輕輕畫出即可。

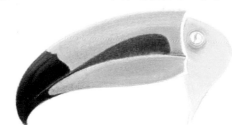

大紅

大紅

10. 畫出喙部前端的細節顏色，使用大紅色進
行加深刻畫。

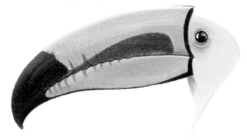

水藍

12. 喙部的細節紋理，採用
水藍色刻畫。

對比刻畫出亮部
與暗部的顏色。

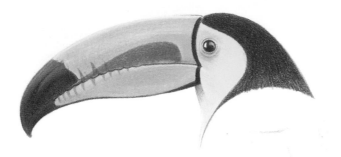

要注意深色羽毛顏色深淺的層次變化。

14. 使用藏藍色畫出全身的整體顏色。

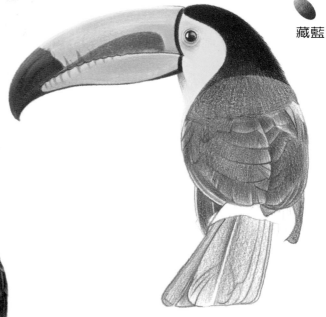

藏藍

暗灰

13. 對頭頂的黑色羽毛進行整體上色，並加強喙部的輪廓線。

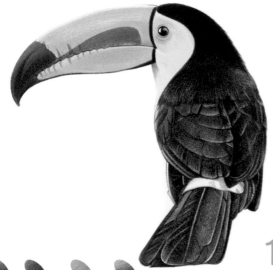

藏藍　暗灰　丁香紫　大紅

15. 以深色色鉛筆透過疊加的方式，畫出身體及尾部羽毛的暗部色調；畫出翅膀羽翼在尾部的投影面，並對後方的紅色羽毛做整體上色。

藍喉太陽鳥

小鳥百科

　　藍喉太陽鳥色彩鮮豔，羽毛由紅、黃、藍三色組成，喉部藍色突出，腰部和尾部也是深藍色；兩翅為暗褐色，翅膀表面呈橄欖綠色；胸部為鮮黃色、雜有不明顯的火紅色細紋，下腹和尾下覆羽為黃沾綠色或橄欖黃色，尾下覆羽較黃；虹膜暗褐至紅褐色，嘴為黑色，腳為黑色或黑褐色。

頭部詳解

　　頭頂羽毛中央有被遮蓋住的暗紫色羽毛，頭側為紅色微沾藍色，頸側和背為暗紅色，嘴部狹長且頂面光滑。

繪製思路

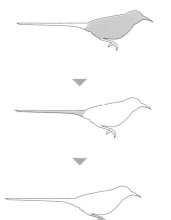

　　畫出頭部及全身的整體顏色，然後向後畫出尾部的顏色，最後對腳趾進行刻畫。

所用顏色

杏黃	杏紅	橙黃	桃紅
深紅	雪青	棕黃	棕黑
藍靛	暗灰		

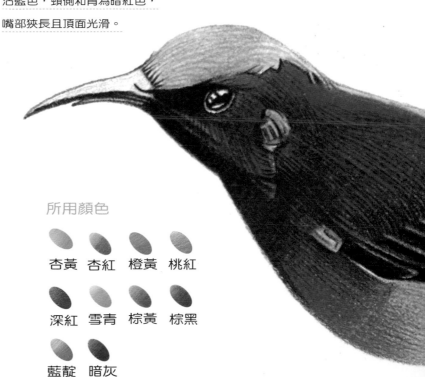

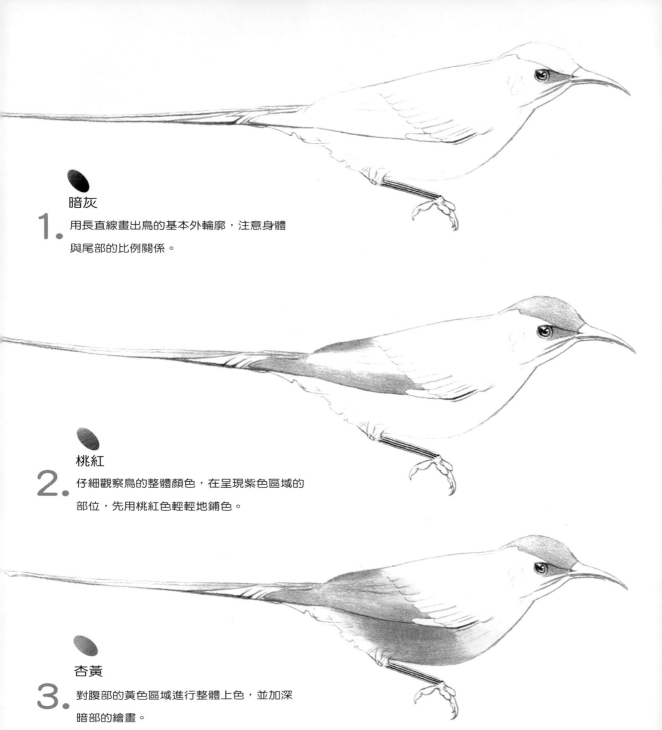

暗灰

1. 用長直線畫出鳥的基本外輪廓，注意身體
與尾部的比例關係。

桃紅

2. 仔細觀察鳥的整體顏色，在呈現紫色區域的
部位，先用桃紅色輕輕地鋪色。

杏黃

3. 對腹部的黃色區域進行整體上色，並加深
暗部的繪畫。

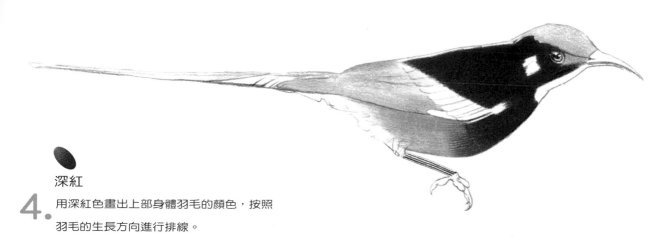

深紅

4. 用深紅色畫出上部身體羽毛的顏色，按照
羽毛的生長方向進行排線。

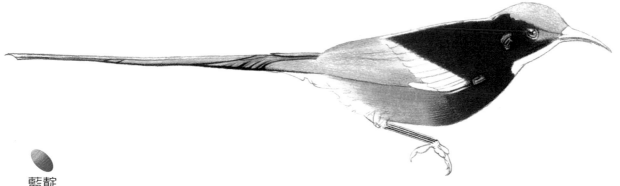

藍靛

5. 對全身呈現藍色的區域進行整體上色，注
意顏色深淺的變化。

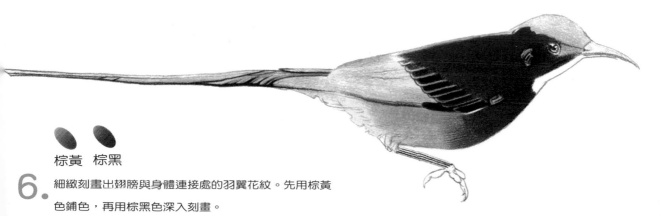

棕黃　棕黑

6. 細緻刻畫出翅膀與身體連接處的羽翼花紋。先用棕黃
色鋪色，再用棕黑色深入刻畫。

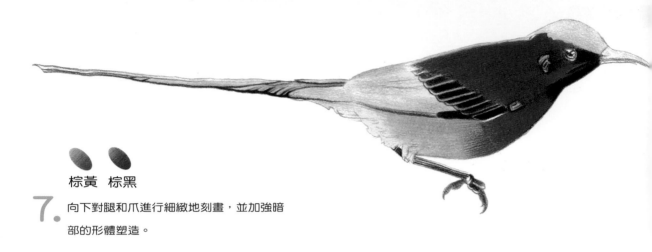

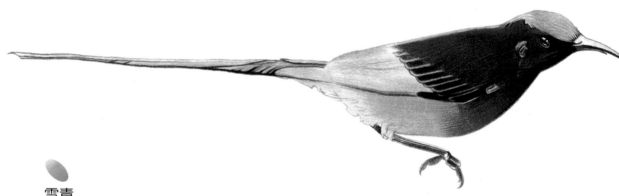

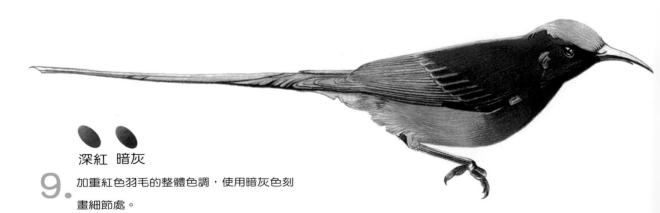

棕黃　棕黑

7. 向下對腿和爪進行細緻地刻畫，並加強暗
部的形體塑造。

雪青

8. 對頭頂部中間的紫色羽毛做整體上色。

深紅　暗灰

9. 加重紅色羽毛的整體色調，使用暗灰色刻
畫細節處。

橙腹葉鵯

小鳥百科

　　橙腹葉鵯體型略大而色彩鮮豔。雄鳥上體為綠色，下體為濃橘黃色，兩翼及尾為藍色，臉罩及胸兜為黑色，髭紋為藍色；雌鳥不似雄鳥顯眼，體多為綠色，髭紋為藍色，腹中央有狹窄的赭石色條帶。虹膜為褐色；嘴為黑色；腳為灰色。叫聲為清亮的鳴聲及哨聲，常模仿其他鳥類的叫聲。

繪製思路

　　從頭部向背部開始上色，然後對腹部及尾部、腳趾進行上色，最後對樹枝進行刻畫。

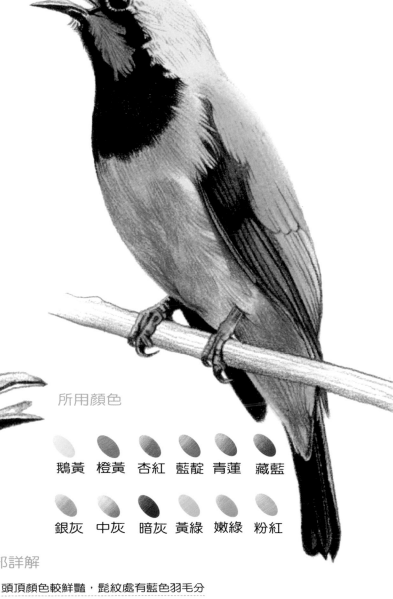

所用顏色

鵝黃	橙黃	杏紅	藍靛	青蓮	藏藍
銀灰	中灰	暗灰	黃綠	嫩綠	粉紅

頭部詳解

　　頭頂顏色較鮮豔，髭紋處有藍色羽毛分佈，嘴尖處稍向下彎曲，臉部至頸部為黑色。

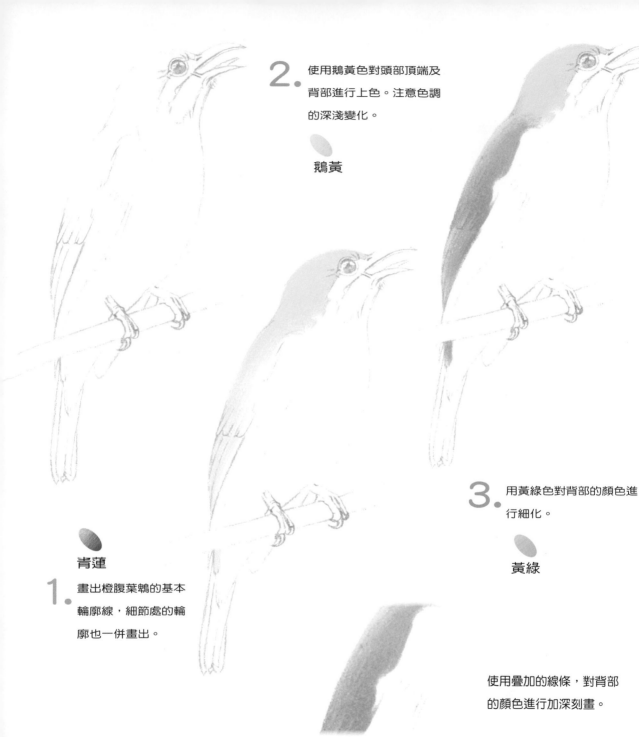

2. 使用鵝黃色對頭部頂端及背部進行上色。注意色調的深淺變化。

鵝黃

肯蓮

1. 畫出橙腹葉鵯的基本輪廓線，細節處的輪廓也一併畫出。

3. 用黃綠色對背部的顏色進行細化。

黃綠

使用疊加的線條，對背部的顏色進行加深刻畫。

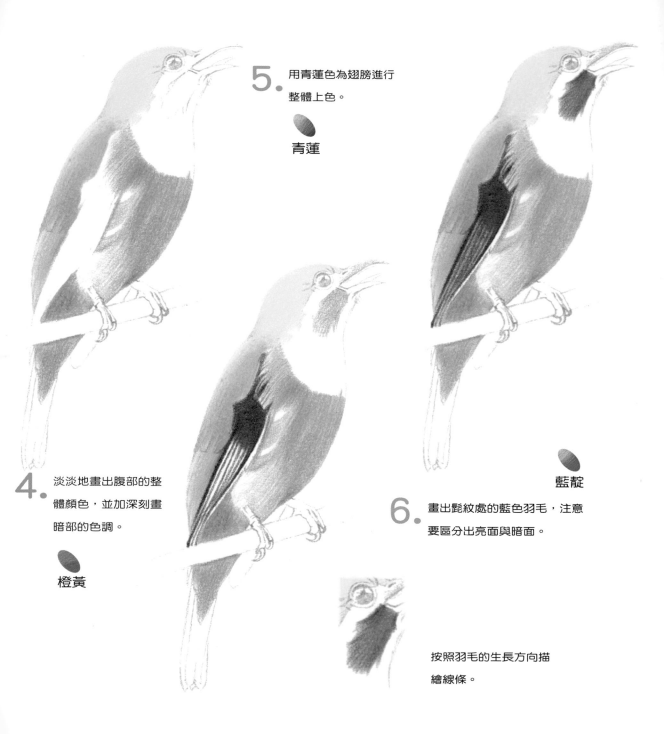

5. 用青蓮色為翅膀進行
整體上色。

青蓮

4. 淡淡地畫出腹部的整
體顏色，並加深刻畫
暗部的色調。

橙黃

藍靛

6. 畫出髭紋處的藍色羽毛，注意
要區分出亮面與暗面。

按照羽毛的生長方向描
繪線條。

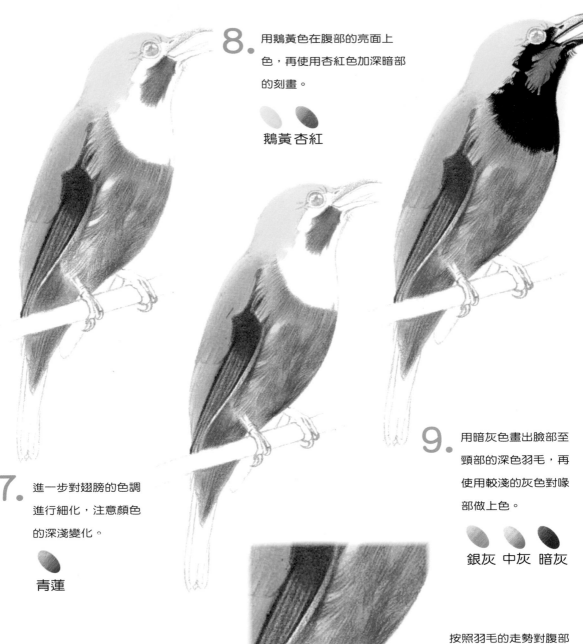

8. 用鵝黃色在腹部的亮面上色，再使用杏紅色加深暗部的刻畫。

鵝黃 杏紅

9. 用暗灰色畫出臉部至頸部的深色羽毛，再使用較淺的灰色對喙部做上色。

銀灰 中灰 暗灰

按照羽毛的走勢對腹部的暗面進行加深描繪。

7. 進一步對翅膀的色調進行細化，注意顏色的深淺變化。

青蓮

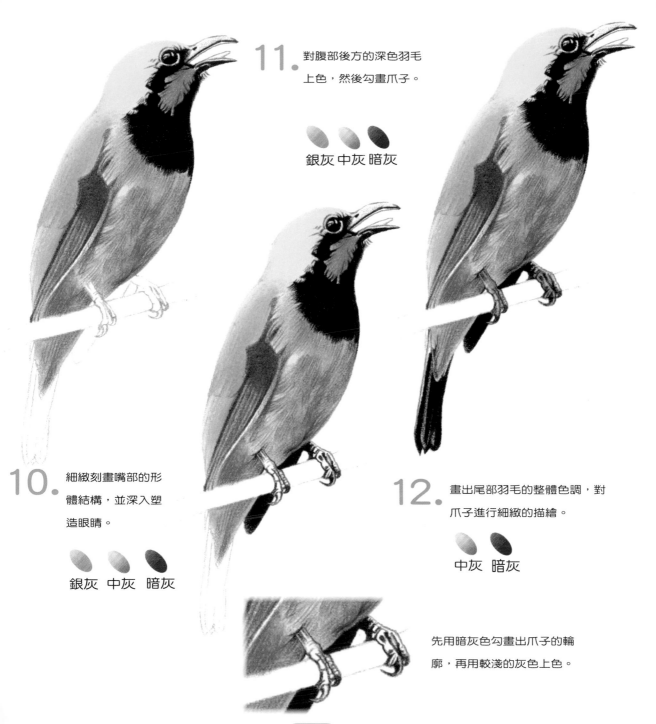

11. 對腹部後方的深色羽毛上色，然後勾畫爪子。

銀灰　中灰　暗灰

10. 細緻刻畫嘴部的形體結構，並深入塑造眼睛。

銀灰　中灰　暗灰

12. 畫出尾部羽毛的整體色調，對爪子進行細緻的描繪。

中灰　暗灰

先用暗灰色勾畫出爪子的輪廓，再用較淺的灰色上色。

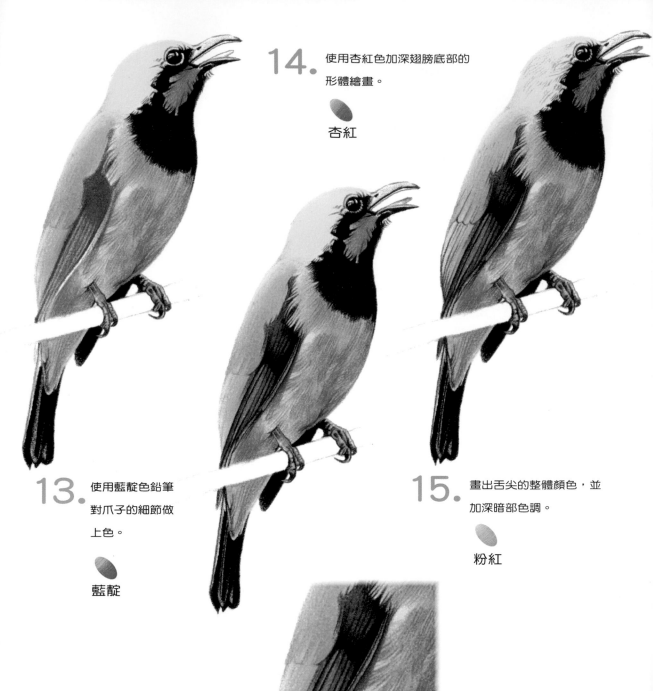

14. 使用杏紅色加深翅膀底部的
形體繪畫。

杏紅

13. 使用藍靛色鉛筆
對爪子的細節做
上色。

藍靛

15. 畫出舌尖的整體顏色，並
加深暗部色調。

粉紅

翅膀底部的細節刻畫要精細。

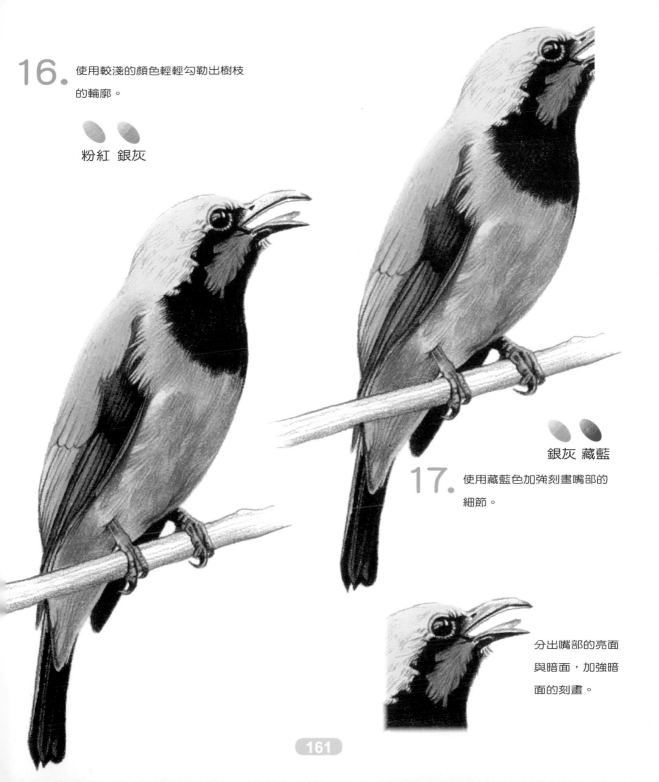

16. 使用較淺的顏色輕輕勾勒出樹枝
的輪廓。

粉紅　銀灰

銀灰　藏藍

17. 使用藏藍色加強刻畫嘴部的
細節。

分出嘴部的亮面
與暗面，加強暗
面的刻畫。

七彩文鳥

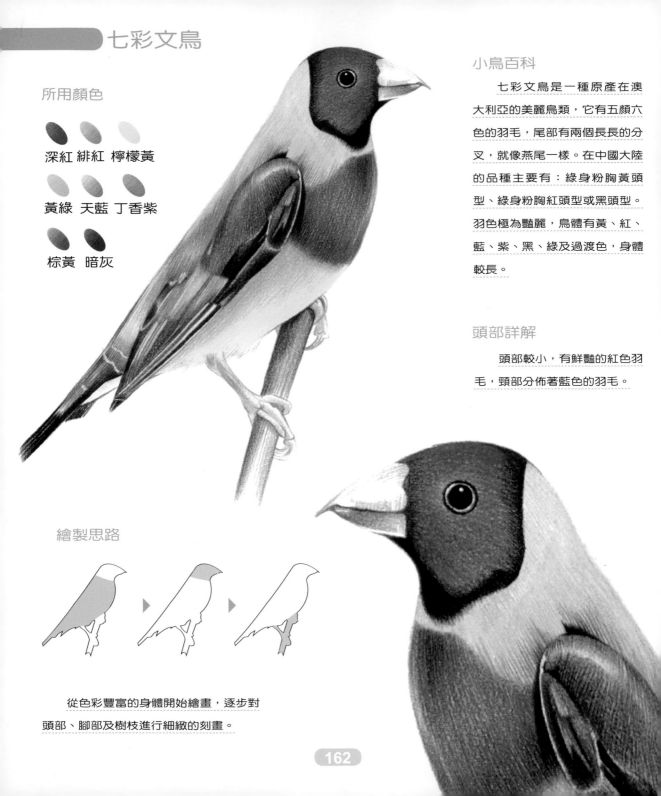

所用顏色

深紅　緋紅　檸檬黃

黃綠　天藍　丁香紫

棕黃　暗灰

小鳥百科

　　七彩文鳥是一種原產在澳大利亞的美麗鳥類，它有五顏六色的羽毛，尾部有兩個長長的分叉，就像燕尾一樣。在中國大陸的品種主要有：綠身粉胸黃頭型、綠身粉胸紅頭型或黑頭型。羽色極為豔麗，鳥體有黃、紅、藍、紫、黑、綠及過渡色，身體較長。

頭部詳解

　　頭部較小，有鮮豔的紅色羽毛，頸部分佈著藍色的羽毛。

繪製思路

　　從色彩豐富的身體開始繪畫，逐步對頭部、腳部及樹枝進行細緻的刻畫。

暗灰

1. 使用暗灰色輕輕勾勒出基本形體輪廓。

檸檬黃

2. 畫出腹部鮮豔的黃色羽毛，區分出明暗，並對暗部進行加強。

檸檬黃

3. 再次對腹部的黃色羽毛進行整體上色，以加強形體的塑造。

以較密集的線條刻畫腹部的羽毛顏色。

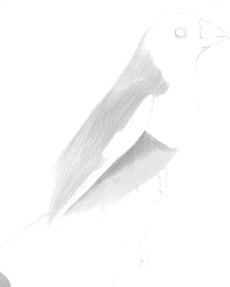

使用長直線按照羽
毛的生長方向做細
緻的刻畫。

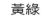

黃綠

4. 向上對背部呈現綠色羽毛的區域進行整體
鋪色。

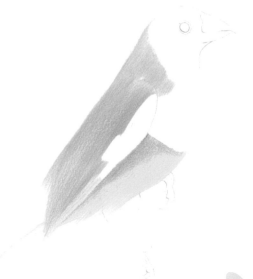

檸檬黃

5. 使用檸檬黃色對背部的羽毛再次進行整體
上色，使其顏色過渡自然。

在刻畫翅膀時，
要注意表現羽毛
的層次感。

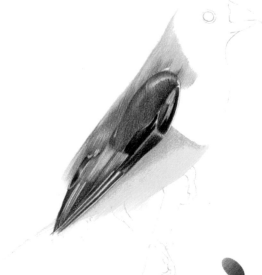

棕黃

6. 使用棕黃色輕輕勾勒出翅膀的整體顏色，並
加深暗部顏色的刻畫。

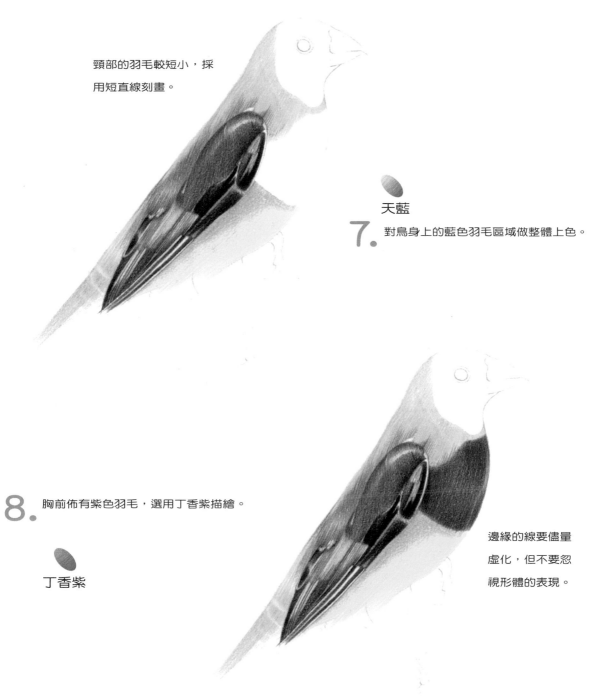

頸部的羽毛較短小，採
用短直線刻畫。

天藍

7. 對鳥身上的藍色羽毛區域做整體上色。

8. 胸前佈有紫色羽毛，選用丁香紫描繪。

丁香紫

邊緣的線要儘量
虛化，但不要忽
視形體的表現。

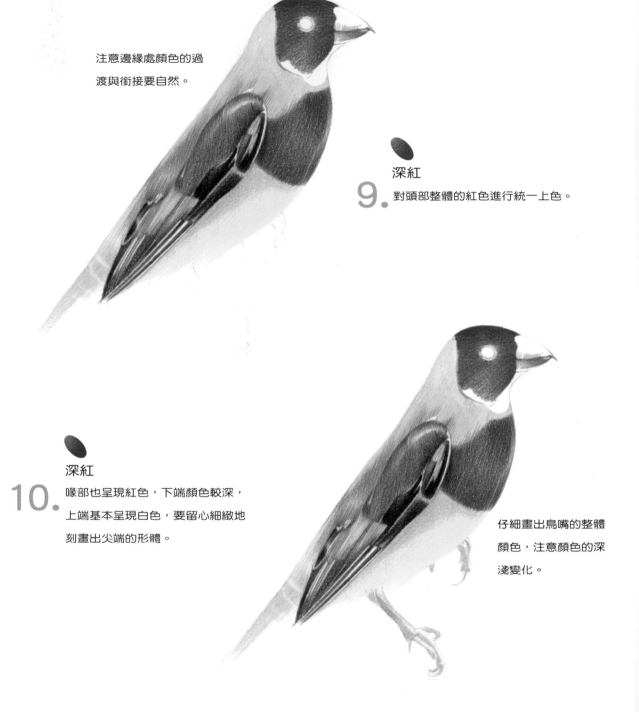

注意邊緣處顏色的過
渡與銜接要自然。

深紅

9. 對頭部整體的紅色進行統一上色。

深紅

10. 喙部也呈現紅色，下端顏色較深，
上端基本呈現白色，要留心細緻地
刻畫出尖端的形體。

仔細畫出鳥嘴的整體
顏色，注意顏色的深
淺變化。

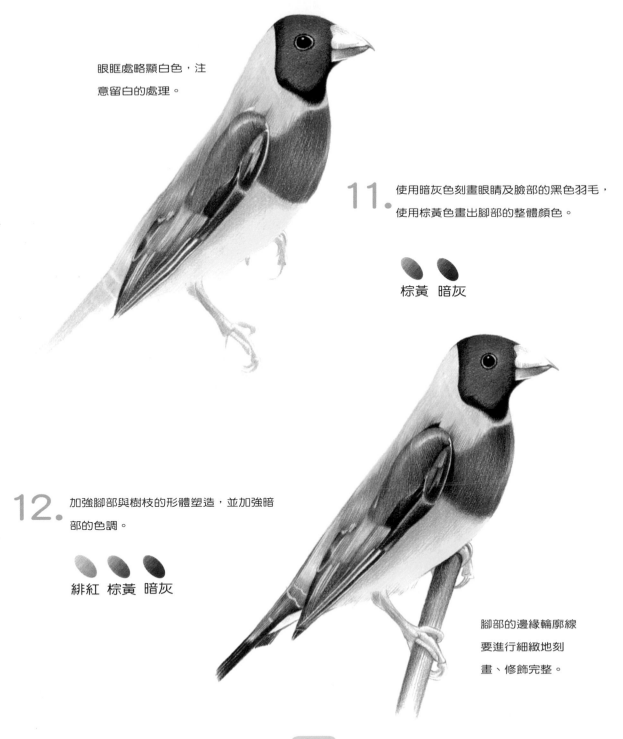

眼眶處略顯白色，注意留白的處理。

11. 使用暗灰色刻畫眼睛及臉部的黑色羽毛，使用棕黃色畫出腳部的整體顏色。

棕黃　暗灰

12. 加強腳部與樹枝的形體塑造，並加強暗部的色調。

緋紅　棕黃　暗灰

腳部的邊緣輪廓線要進行細緻地刻畫、修飾完整。

綠寶石唐加拉雀

小鳥百科

綠寶石唐加拉雀是巴西東北部特有的一種裸鼻雀。它們棲息在亞熱帶或熱帶低地的潮濕森林，極為稀有；其羽毛色澤鮮豔，體型小巧；翅膀處分佈有黑色花紋；臉部有較明顯的黑色斑紋。

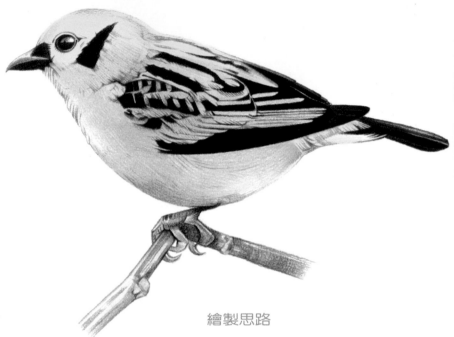

頭部詳解

頭小而扁平，眼睛圓潤明亮，鳥喙前端尖銳鋒利；臉部有突出的黑色羽毛。

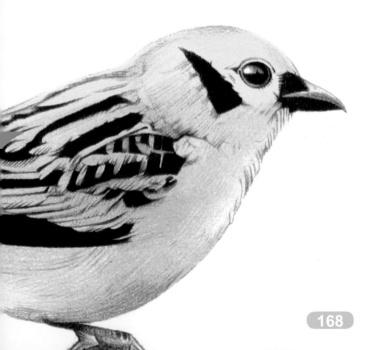

繪製思路

把握整體的大色調，畫出身體整體的羽毛顏色，再向上畫出頭部的細節，最後再畫出腳部與樹枝的整體顏色。

所用顏色

鴨黃　黃綠　柳綠　粉紅

中灰　墨灰　棕栗　暗灰

區分亮面與暗面，按照羽毛的生長方向進行排線。

柳綠

1. 勾畫出鳥的大致輪廓，用簡單的線條畫出整體的體態特徵。

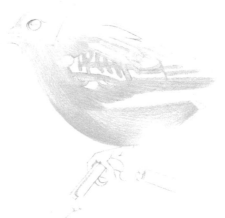

黃綠

2. 掌握住整體的基色，使用黃綠色輕輕地畫出一層羽毛顏色。

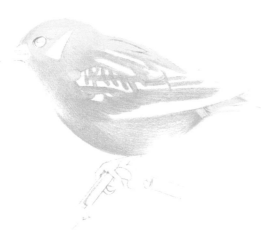

預留出黑色區域的羽毛位置。

鴨黃

3. 從頭部開始至頸部，使用鴨黃色添加一層羽毛。

眼部的高光較明亮，使用留白的方法處理。

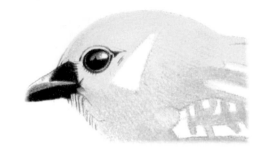

墨灰　暗灰

4. 細化嘴部；注意上部與下部顏色的區分，
邊緣處的線條要修飾完整。

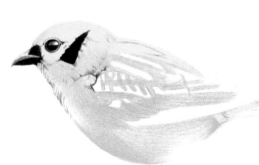

5. 細緻地刻畫眼睛結構，用暗灰色加深眼球
的顏色。

暗灰

暗灰

6. 畫出臉部的黑色羽毛斑紋，注意
邊緣處的色調要虛化。

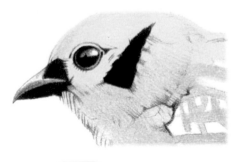

臉部的黑色斑紋較為突
出，這是重要特徵，刻畫
時務必要表現出來。

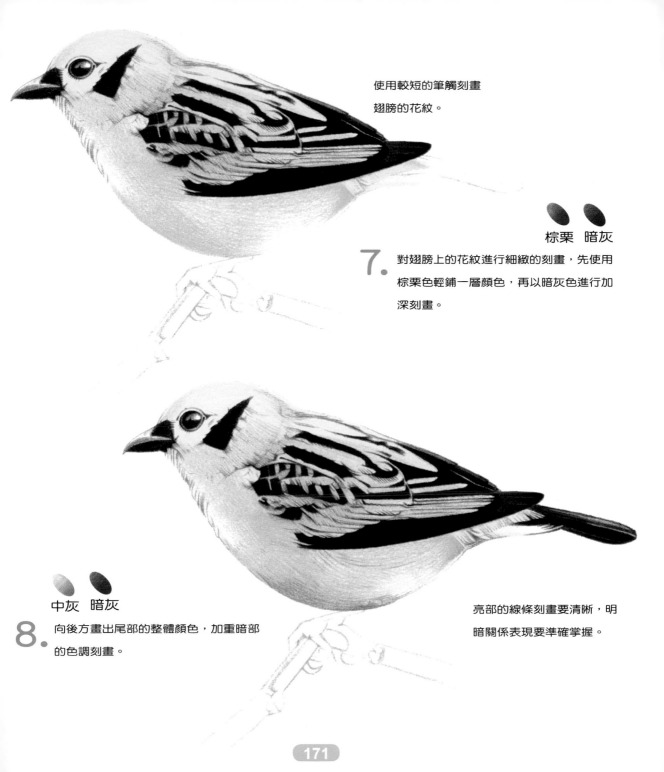

使用較短的筆觸刻畫
翅膀的花紋。

棕栗　暗灰

7. 對翅膀上的花紋進行細緻的刻畫，先使用
棕栗色輕鋪一層顏色，再以暗灰色進行加
深刻畫。

中灰　暗灰

8. 向後方畫出尾部的整體顏色，加重暗部
的色調刻畫。

亮部的線條刻畫要清晰，明
暗關係表現要準確掌握。

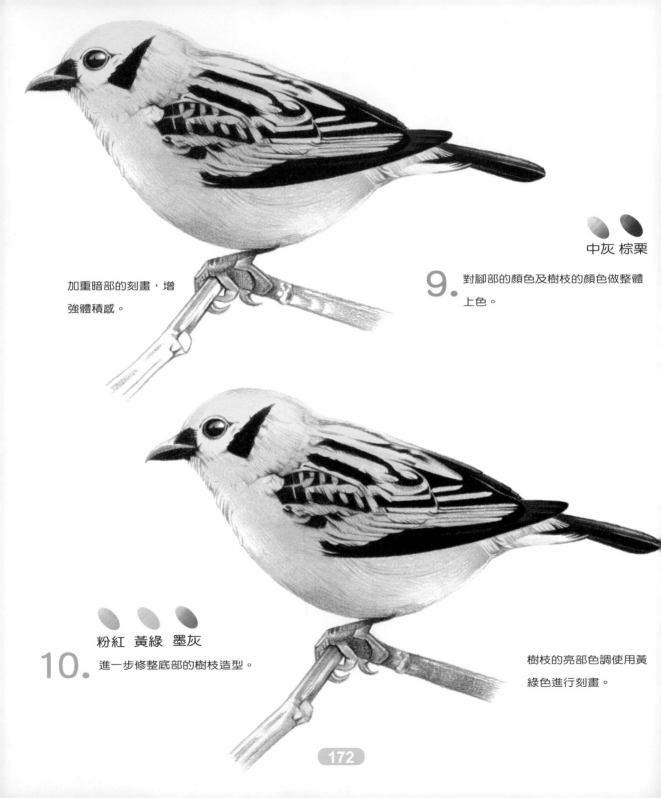

加重暗部的刻畫，增
強體積感。

9. 對腳部的顏色及樹枝的顏色做整體
上色。

粉紅 黃綠 墨灰

10. 進一步修整底部的樹枝造型。

樹枝的亮部色調使用黃
綠色進行刻畫。

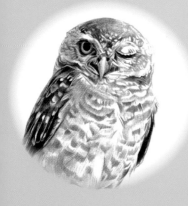

附錄

動手製作明信片

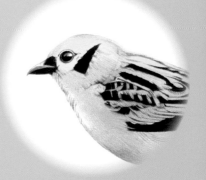
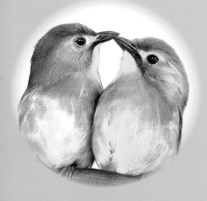
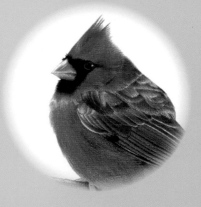

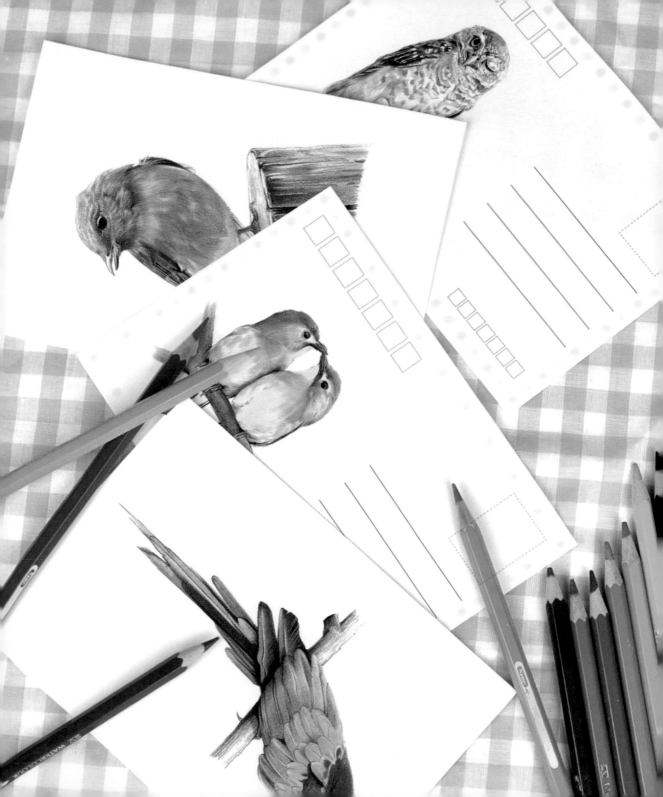

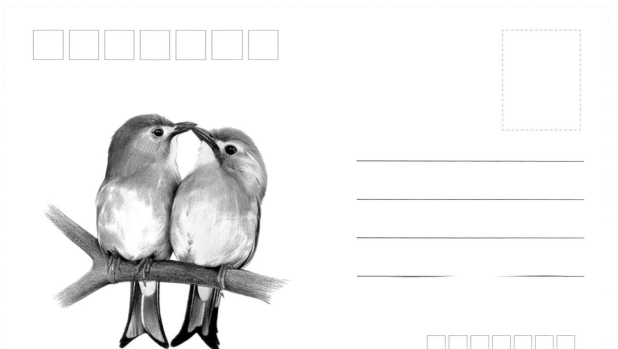

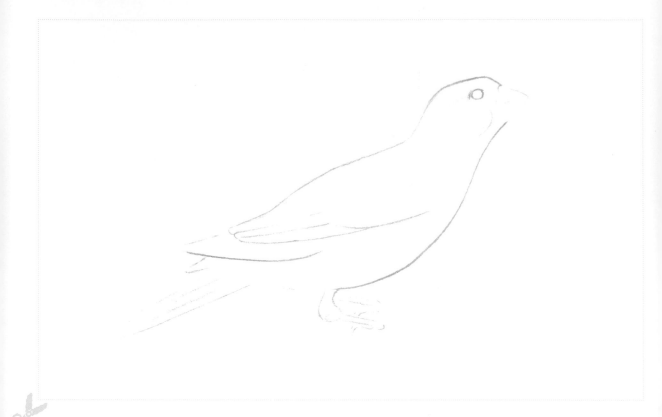

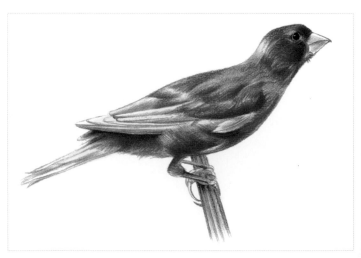

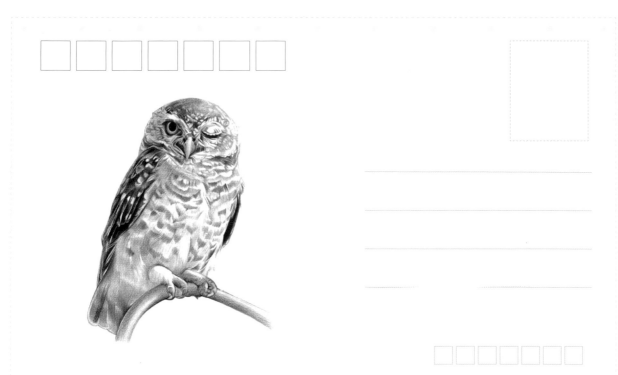

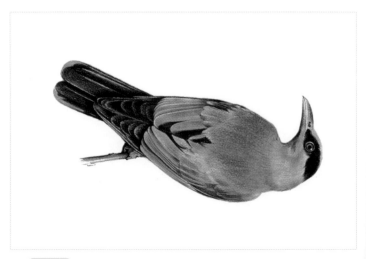

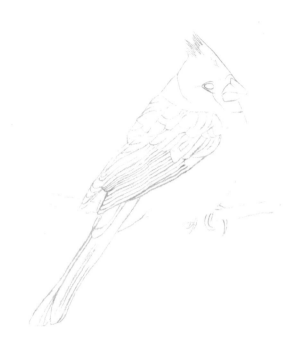

183

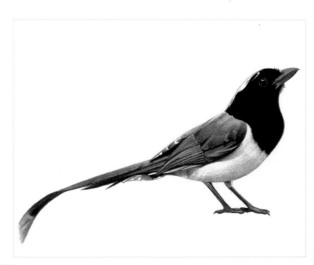